V 2654.
15.C82.

GALERIE

DES

PEINTRES

FRANÇAIS.

GALERIE

DES

PEINTRES FRANÇAIS

Du Salon de 1812,

OU

COUP-D'ŒIL CRITIQUE

SUR LEURS PRINCIPAUX TABLEAUX,

ET SUR LES DIFFÉRENS OUVRAGES

DE SCULPTURE, ARCHITECTURE ET GRAVURE;

PAR R. J. DURDENT.

PARIS,

AU BUREAU DU JOURNAL DES ARTS,
RUE DES MOULINS, N°. 21.

ET CHEZ ALEXIS EYMERY, RUE MAZARINE, N°. 30.

M. D. CCC. XIII.

NOMS DES ARTISTES

CITÉS DANS CET OUVRAGE.

PEINTURE.

FEMMES-ARTISTES.

M^{mes}.

Auzou.................................... Pag.	21
Befort (M^{lle}.)...............................	62
Benoit............................... 5,	27
Blankenstein.............................	29
Capet (M^{lle})..............................	26
Caron (M^{lle}. Rosalie).......................	72
Charpentier.............................	26
Chaudet...............................	27
Dabos.................................	28
Davin (née Mirvaut).......................	26
Delaval (M^{lle}. Alexandrine)..................	28
De Manne..............................	26
Godefroi (M^{lle}.).........................	26
Harvey................................	30

Mmes.

Jacquotot.	29
Knip (Mme.)	74
Lemire.	72
Lescot (Mlle.)	23, 24, 75
Lorimier (Mlle.)	29
Mauduit (Mlle.)	29
Mayer (Mlle.)	23, 58
Mongez.	5, 20
Robineau (Mlle.)	22
Romance (de).	6, 28
Servières.	25

PEINTRES.

MM.

Ansiaux.	61
Auguste.	74
Augustin.	6, 53
Aubry.	6, 72
Bagetti.	69
Berre (d'Anvers).	70
Berthon.	62
Bertin.	69
Bidault.	5, 69
Boisselier.	71
Blondel.	4, 12
Boilly.	53, 54
Boisfremont.	4, 17
Bonnemaison.	6, 54

MM.

Bordier	62
Bourgeois (C.)	5, 69
Bouton	54
Casanova	62
Coupin de la Couperie	63
Debret	4, 45, 69
Delécluse	55
Demarne	6, 69
Desenne	72
Devoge	41
Darcy Dedreux	4, 32
Drolling	56
Dubufe	42
Ducis	37
Dunant	71
Duperreux	5, 56
Dussaulchoy (Ch.)	71
Duvivier	73
Forbin (De)	6, 36
Fragonard	73
Franque (Pierre et Joseph)	75
Garnerey (François, Jean et Auguste)	73
Garnier	2, 48
Gérard	2
Géricault	4, 73
Girodet-Trioson	2, 51, 71
Gombault	45
Granger	63
Grenier	64
Gros	2, 8, 69, 70
Guérin (Jean)	72

MM.

Guérin (Paulin)........................	4, 9
Heim.............................	64
Hollier............................	72
Hue..............................	71
Isabey............................	6
Karpf (Casimir)....................	73
Kobell (d'Amsterdam)...............	70
Lafont............................	64
Lagrenée..........................	68
Lair..............................	64
Landi.............................	60
Laurent...........................	57
Lecomte...........................	71
Lefebvre..........................	52
Leprince..........................	71
Lesage............................	72
Letellier.........................	71
Lethiers..........................	2, 13
Lordon............................	57
Marlay............................	5
Mauzaisse.........................	65
Melling...........................	73
Menjaud...........................	55
Meynier...........................	3, 31, 46
Miller............................	71
Mongin............................	27, 72
Monsiaux..........................	4, 47
Mulard............................	5, 57
Muneret...........................	72
Odevaere..........................	43
Olagnon...........................	73

MM.

Ommeganck.	5, 70
Pajou.	68
Peyranne.	65
Peyron.	68
Prudhon.	4, 58
Quaglia.	72
Revoil.	4, 34, 57
Riepenhausen.	66
Riesner.	6
Robert-Lefèvre.	52
Roehn.	5, 66
Rouget.	44
Saint.	6, 72
Serangeli.	60
Sicardi.	72
Steure.	4, 11
Swebach.	71
Taunay.	5, 48
Teerlinck.	71
Thevenin.	69
Topfer (de Genève).	70
Turpin de Crissé.	5, 72
Vafflard.	67
Van-Dael.	6
Van-Loo (César).	69
Van-Spaendonck.	6
Vauzelle.	74
Vermay.	5
Vernet (Carle).	6, 67
Vernet (Horace).	6, 68
Verstappen.	72

MM.

Vignaud. 39
Vogrenand. 71
Watelet. 72

SCULPTURE.

MM.

Beauvallet. 83
Bosio. 83
Bridan. 79
Callamard. 85
Charpentier (M^{lle}. Julie). 83
Chinard. 79
Corneille (Barthél.). 80
Deseine. 80
Dupaty (Ch.). 81
Fortin. 85
Germain. 85
Gois. 86
Houdon. 81
Lemot. 84
Milhomme. 80
Roland. 81, 84
Romagnesi. 86
Rutxhiel. 84
Taunay. 79

ARCHITECTURE
ET
GRAVURE.

MM.

Andrieu	89
Anselin	89
Baltard	89
Bovinet	89
Charpentier	89
Chatillon	89
Claessens	89
Debucourt	89
Desnoyers (Auguste)	89
Giacomelli (Mme.)	90
Giroux	89
Godefroi	89
Laurent	89
Malbeste	90
Massard	90
Morghen	90
Ponce	90
Tardieux	90
Ulmer	90
Vaudoyer	89

INTRODUCTION.

Au moment où l'on réunit en une brochure mes articles sur le Salon de 1812, insérés dans le Journal des Arts, je crois devoir y joindre quelques observations générales.

L'École française est aujourd'hui la première de l'Europe : c'est une vérité incontestable. Les autres pays ont plusieurs Artistes plus ou moins célèbres, ou dignes de célébrité. En France seulement, on voit au premier rang un certain nombre de peintres, de sculpteurs, etc., dont la réputation est établie sur les bases les plus solides ; ensuite des élèves déjà formés attirent l'attention des amateurs, et donnent l'assurance que la culture des Arts n'éprouvera point d'interruption ; c'est là proprement ce qui constitue une École.

Sous ce rapport donc, l'état des Arts en France ne fut jamais plus satisfaisant ; mais il est une question qui a frappé un grand nombre d'esprits, et sur laquelle il convient de s'arrêter un instant.

Cette abondance ne nous menacerait-elle pas d'entraîner à sa suite de graves inconvéniens ? Beaucoup de personnes ne se croyent-elles point trop légèrement appelées à s'illustrer par leur pinceau ? En

un mot, ne sommes-nous pas menacés de voir les Arts cultivés par un trop grand nombre de gens qui n'auraient que le nom d'Artistes ?

L'augmentation progressive des productions exposées ne justifie que trop ces craintes. Du temps de l'Académie de Peinture, etc., le Salon, *proprement dit, suffisait à trois ou quatre cents ouvrages : leur nombre, depuis ce temps, s'est toujours accru. Il était, il y a deux ans, de douze cent dix ; cette année il est de treize cent cinquante* (1), *et on assure que le Jury en a refusé au moins quatre cents.*

Cette multiplication d'Artistes ne serait pas sans inconvéniens, lors même que tous auraient des talens distingués. Ils se nuiraient les uns aux autres ; et d'ailleurs, il est généralement reconnu que, dans tous les genres, si l'excellent devenait commun, il perdrait de son prix aux yeux des hommes.

Mais que dire, lorsqu'une assez grande partie de ceux qui sollicitent et obtiennent une place dans le sanctuaire des Arts, sont absolument comparables à ces écrivains,

« Qui prennent pour génie une ardeur de rimer, »

(1) *La collection des tableaux, exposés dans la grande galerie du Musée Napoléon, renferme des ouvrages de toutes les écoles depuis la renaissance de l'Art; et on n'en compte qu'un peu plus de* 1200.

et à qui le législateur du Parnasse, sévère mais juste, mais vraiment leur ami, défend l'approche du Mont sacré. Comment étaient donc ces quatre cents tableaux refusés, puisqu'ils ont été jugés inférieurs à tant d'autres qu'on voit au Salon avec une véritable peine ! L'institution de l'Académie pouvait apporter des obstacles à ce que de jeunes talens fussent connus et appréciés du public ; mais aujourd'hui ne passe-t-on pas d'un extrême à l'autre ?

Il est encore une observation, peut-être digne d'être méditée ; c'est que les ouvrages faibles (pour ne pas dire plus) produisent de mauvais effets dont les bons souffrent. Il faut une patience qu'on ne peut raisonnablement exiger du public, pour démêler un bon tableau, perdu en quelque sorte au milieu de productions défectueuses qui fatiguent les regards. Cette année, par exemple, le Salon, réduit à peu près à moitié, eût offert le coup d'œil le plus satisfaisant ; toutefois, si des étrangers prévenus, peu connaisseurs, ou jaloux, avançaient qu'il fourmille de morceaux médiocres dans tous les genres, il serait impossible de réfuter leur assertion ; et peut-être ensuite obtiendrait-on difficilement qu'ils rendissent une justice complète aux tableaux d'un mérite réel.

Mais, répondra-t-on, faudrait-il, pour arrêter les progrès du mal, soumettre de nouveau la culture essentiellement libre des Beaux-Arts aux entraves

académiques ? Ce n'est pas là ce que je veux dire : il est prouvé que, dans les Arts comme dans les Lettres, les vrais talens se forment toujours indépendamment de ces sortes d'associations, quoiqu'elles aient d'ailleurs des avantages certains. Mais pourquoi n'exercerait-on pas une sévérité plus grande sur les ouvrages à exposer ? Pourquoi ne rejeterait-on pas de prétendus tableaux d'histoire, dont les auteurs ne possèdent pas les premiers élémens du dessin ? Pourquoi admettrait-on avec tant d'hospitalité ces longues suites de portraits de toutes les formes et de toutes les couleurs ? Pourquoi, enfin, puisque tant de candidats se présentent, ne fixerait-on pas le nombre des ouvrages à exposer dans chaque genre, de manière qu'une place obtenue au Salon fût déjà la preuve d'une supériorité, du moins relative ? Sauf à déroger à ce principe, si l'on se voyait dans l'agréable nécessité d'augmenter le nombre des élus, par un sentiment d'équité, et en considération de leurs talens. J'exprime ici avec franchise une opinion qui ne m'est point particulière, parce que je ne vois absolument que l'intérêt de l'Art et celui des véritables Artistes.

Quant à cette brochure, l'espace dans lequel j'étais circonscrit, et l'immense quantité des ouvrages exposés, ne m'ont pas permis de m'étendre autant que je l'aurais désiré sur plusieurs d'entre eux. Sans doute aussi, malgré toute l'attention que j'ai apportée à ces examens, j'aurai passé sous silence quelques

productions dignes d'être remarquées. Quelquefois, au reste, ce silence a été déterminé par des motifs particuliers. Par exemple, si des Artistes, depuis longtemps connus, ont produit des tableaux peu dignes d'eux, où était la nécessité de relever les défauts d'une manière qu'il n'est plus en leur pouvoir de changer ?

J'ai cherché à donner un aperçu général du Salon de 1812. *Je n'ai ni dû, ni voulu porter plus loin mes prétentions. Les listes jointes à cette brochure, ont été faites pour concourir à ce but. Je n'ai jamais songé à faire un examen approfondi, complet, de* tous *les morceaux exposés. Pour y parvenir, il eût fallu, au lieu d'une simple brochure, écrire des volumes.*

L'impartialité dont je me suis fait un rigoureux devoir, me porte à consigner ici, en finissant, une réclamation de M. Dubufe, auteur du tableau d'Achille, prenant sous sa protection Iphigénie que son père voulait sacrifier (n°. 323). *Cet artiste a répondu par une lettre à mes observations. J'ai parlé d'après ce que je voyais; j'ai cru, je crois encore que, dans les parties essentielles, sa composition rappelle trop le Pyrrhus de M. Guérin. M. Dubufe atteste « que sa composition était faite avant*
» *l'exposition de ce tableau; qu'il l'a montrée à*
» *M. David (dont il invoque le témoignage) au*
» *commencement de* 1810. » *Mais il avoue aussi,*

» que les apparences sont malheureusement contre
» lui. » Ces mots suffiraient pour ma justification,
s'il était possible que j'en eusse besoin. Je ne pouvais
pas pressentir la révélation que fait aujourd'hui ce
jeune Artiste. Je suis persuadé, d'après le ton de
candeur qui règne dans sa lettre, que tout ce qu'il
avance est vrai; et je désire que ceux qui verront son
tableau en soient aussi persuadés que moi; je désire
surtout, qu'avec un talent réel, il ne soit plus exposé
désormais à de semblables reproches.

PEINTURE.

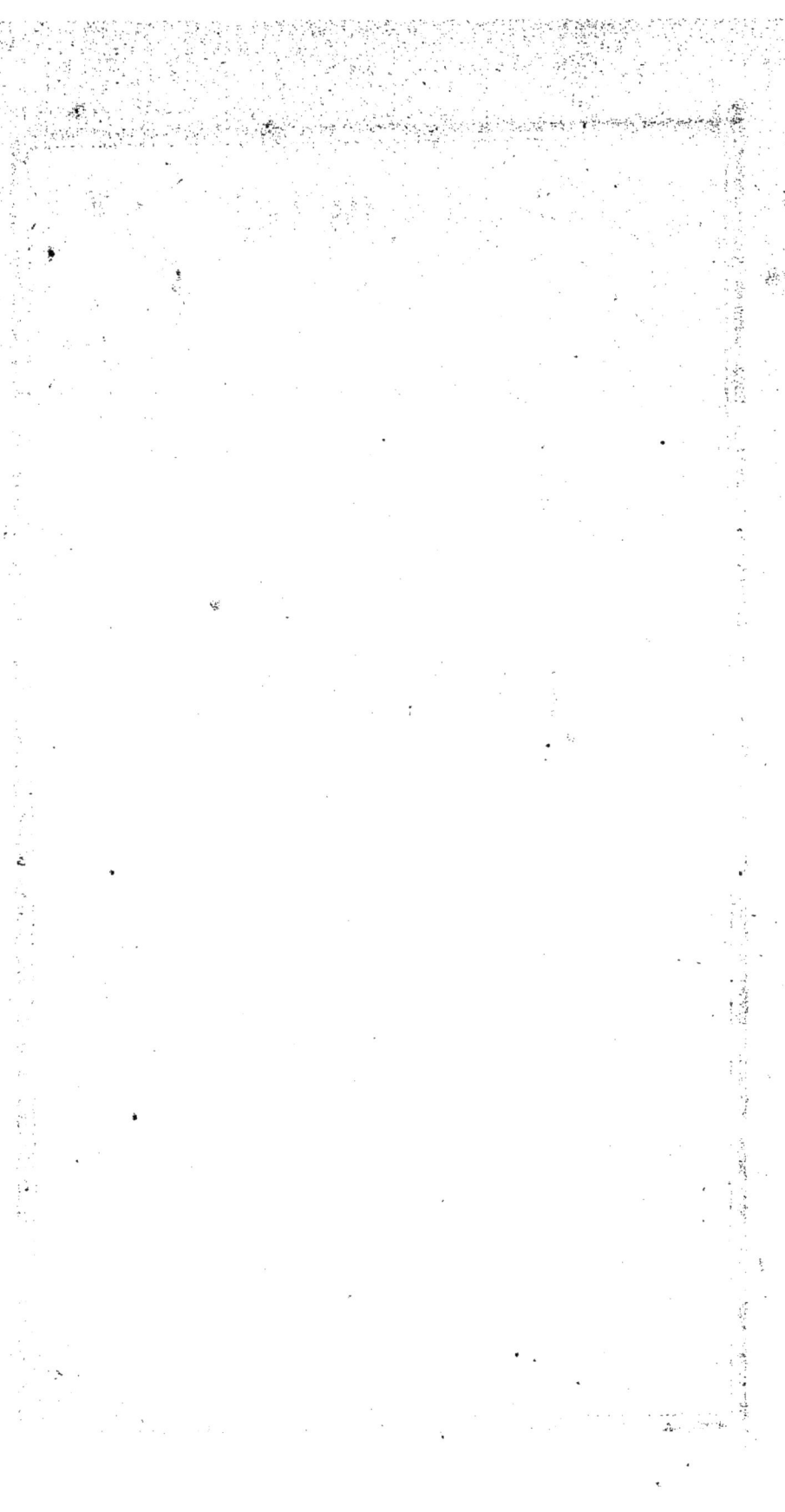

GALERIE DES PEINTRES FRANÇAIS

Du Salon de 1812.

N°. I^{er}.

COUP-D'ŒIL GÉNÉRAL.

Après avoir été plus d'une fois *désappointés*, les amis des Arts viennent enfin de voir commencer, le 1^{er}. novembre, cette exposition tant et si vivement attendue. Il serait de toute impossibilité, dans ces premiers momens, d'émettre, avec quelque détail, une opinion quelconque sur tel ou tel de ces ouvrages, que le catalogue porte à *treize cent cinquante-trois*, et dont plusieurs même se trouvent compris sous un seul numéro; mais on peut, dès à présent, donner un aperçu général de ce *Salon*, rappeler des noms déjà célèbres, et contribuer à en faire connaître d'autres qui cherchent à s'inscrire pour la première fois dans le temple de la renommée.

Parlons d'abord de nos privations : c'est, dit-on, le moyen le plus sûr de mieux apprécier ses jouissances. On chercherait vainement, dans le *livret*, l'indication de quelque tableau exécuté par M. David ou M. Regnault. M. Guérin qui, jeune encore, s'est assuré une place si distinguée dans l'École française, n'a également rien exposé.

Trois portraits et une *étude de Vierge* sont tout le contingent de M. Girodet; mais, dans ces ouvrages, et surtout dans l'*étude*, il a montré l'*ongle du lion*. M. Gérard s'est borné à deux portraits, et on les attend encore avec toute la confiance que doit inspirer un talent tel que le sien. M. Gros, dont l'ardeur ne se rallentit point, a deux tableaux et quatre grands portraits. Dans un des tableaux, il a représenté *l'entrevue de Leurs Majestés l'Empereur des Français et l'Empereur d'Autriche, en Moravie*. L'autre, d'une proportion plus petite que ne le sont ordinairement les vastes compositions de cet artiste, retrace, en figures de demi-nature, le moment où *Charles-Quint est introduit, par François Ier., dans l'église de Saint-Denis*. M. Garnier a fait, dans la même proportion, un tableau représentant *l'enterrement du roi Dagobert dans cette même église de Saint-Denis.*

Le sujet, terrible jusqu'à l'atrocité, où *le premier des Brutus fait décapiter sous ses yeux ses deux fils*, vient d'être définitivement transporté sur la toile par M. Lethiers, directeur de l'école des Beaux-Arts à Rome. C'est sous le ciel inspirateur de cette ville, qu'il a exécuté en grand cette im-

mense composition, depuis long-temps connue par le dessin et les gravures (comme on l'a dernièrement dit dans le Journal des Arts). L'examen de cette production capitale, à laquelle le peintre a cru devoir faire des changemens aussi importans qu'heureux, ne peut être entrepris en ce moment. Il suffira de remarquer que si les artistes avaient encore, comme il y a quelques années, la coutume de décerner eux-mêmes une couronne au tableau le plus important de l'exposition, cette marque d'honneur serait probablement acccordée au tableau de M. Lethiers.

Parmi les peintres dont la réputation est depuis long-temps établie sur de solides bases, on doit toujours compter M. Meynier. On le retrouve avec tout son talent, dans un tableau dont le sujet offre le plus grand intérêt. Il représente *la rentrée de l'Empereur Napoléon dans l'île de Lobau, après la bataille d'Essling.*

Nous paraissons avoir un peu perdu de vue la manière dont les tableaux d'église doivent être exécutés, malgré le grand nombre d'admirables modèles qu'offre en ce genre le Musée Napoléon. Le Salon toutefois en possède quelques-uns, parmi lesquels il serait injuste de ne pas distinguer une *assomption de la Vierge*, ouvrage de M. Ansiaux.

Au nombre des artistes qui, n'ayant exposé jusqu'ici aucun tableau, ou qui, du moins, n'en ayant pas fait d'une certaine importance, se présentent maintenant aux regards du public avec des droits certains d'attirer son attention, l'on

peut, dès cet instant, compter M. Blondel, à qui l'on doit un tableau de *Zénobie trouvée mourante dans l'Araxe*; M. Paulin Guérin, qui a représenté *Caïn après le meurtre d'Abel* (composition dont l'idée première est éminemment originale, mais dont l'exécution peut devenir l'objet de plusieurs observations); M. Dorcy de Dreux, qui a peint *Bajazet et le berger*; M. Steube, auteur de *Pierre-le-Grand*, etc.

M. Géricault dont, à ma connaissance, le nom n'a point encore été placé parmi ceux des artistes, débute aussi d'une manière très-avantageuse, par *le portrait équestre d'un officier de chasseurs.*

M. de Boisfremont, dont on aime la grâce et la correction, a peint cette année *Virgile lisant son Enéide en présence d'Auguste et d'Octavie*. Il a, comme on le présume, saisi l'instant où un passage divin du VI^e. chant cause un long évanouissement à la mère du jeune Marcellus, trop tôt enlevé à l'espérance des Romains.

MM. Prud'hon, Debret, Berton, Monsiau et autres, ont aussi des tableaux d'histoire à cette exposition. Elle ne manque donc point de productions estimables dans ce premier de tous les genres de peinture; mais elle est encore plus remarquable par le grand nombre de ces tableaux de chevalet, du genre qu'on peut appeler *anecdotique*. Depuis plusieurs années, des compositions fort piquantes, et surtout celles de M. Richard, lui ont donné beaucoup de vogue. Cet artiste n'a rien exposé; mais M. Revoil, son compatriote et son

émule, qui s'est distingué, il y a deux ans, par son *Charles-Quint*, a représenté un *tournoi* dont le héros est Bertrand du Guesclin. Jeune encore, il commençait ainsi sa carrière si glorieuse et si fatale aux implacables ennemis de la France.

Il serait impossible d'indiquer tous les artistes qui, cette année, soutiennent leur réputation. Ici MM. Marlay, Vermay, etc., traitent le même genre que MM. Revoil et Richard; là, MM. Roehn, Taunay, Mulard et autres, continuent à retracer, dans des tableaux de petite proportion, plusieurs des innombrables faits d'armes qui immortalisent les armées françaises. D'autres peintres font passer sur la toile, soit sans aucun emblême, soit en employant l'allégorie, les plus intéressantes circonstances dont la naissance de S. M. le Roi de Rome fut accompagnée.

Les dames artistes ne se sont pas montrées moins laborieuses que leurs émules de l'autre sexe. Mme. Mongèz qui, seule d'entre elles, a eu l'intrépidité de se vouer aux grandes compositions historiques, a représenté le moment où *Persée, vainqueur du monstre marin, délivre Andromède*. Parmi plusieurs portraits de Mme. Benoît, on s'arrête surtout devant celui de S. M. l'Impératrice et Reine. Mlle. Lescot soutient l'honneur de ses premiers débuts, par des tableaux pleins de vigueur et de vérité, et surtout par celui du *baisement de pieds dans la basilique de Saint-Pierre, à Rome*. Parlerai-je des paysagistes? MM. Bidault, Bourgeois, Duperreux, Turpin de Crissé, Ommeganck, etc., ne se sont point endormis sur

leurs lauriers, et M. de Forbin s'est surpassé dans un tableau d'*Inès de Castro*.

M. Demarne renouvelle les preuves de son talent dans le cercle, peut-être un peu circonscrit où il s'est placé, mais où il est toujours sûr de plaire. On en peut dire autant de M. Boilly, si amusant dans ses scènes familières, et de M. César Vanloo, si vrai dans ses paysages, où il ne veut jamais nous montrer que l'hiver, avec son triste cortége de neiges et de frimas.

Il faut ajouter à tous ces noms, bien connus, ceux de MM. Carle et Horace Vernet. MM. Augustin, Aubry, Saint, etc., ont encore cette fois exposé des miniatures charmantes, et M. Isabey, dans une suite d'aquarelles, a retracé, avec la supériorité de son talent, les traits de tous les augustes parens de S. M. l'Impératrice et Reine. MM. Van-Spaendonck et Van-Daël continuent à nous prouver que le secret de peindre les fleurs parfaitement n'est point enfermé dans la tombe de Van-Huysum. M. Riesner, madame de Romance, M. Bonnemaison, et plusieurs autres bons peintres de portraits, contribuent à l'embellissement de cette exposition. D'autres artistes, dont les noms ne sont pas encore consignés dans ce premier aperçu, doivent être, et seront l'objet d'un examen attentif.

C'est alors que l'auteur de cet article se permettra de s'exprimer avec franchise et avec la plus rigoureuse impartialité. Quelles que soient ses observations, il ne s'écartera

jamais des égards qui sont dus aux talens ; surtout il n'oubliera pas que, pour parvenir à exécuter en quelques mois un tableau, il a fallu souvent dix, quinze ou vingt années d'études préliminaires ; en un mot, il agira d'après ce principe de Montaigne, qu'on ne peut trop rappeler : il donnera ses opinions, dictées seulement par l'amour des Arts, non comme *bonnes*, mais comme *siennes*.

Il ne faut point terminer cet aperçu sans annoncer que la sculpture rivalise cette année, d'une manière très-brillante, sa séduisante sœur. Outre un nombre considérable de bustes, une longue galerie, au rez-de-chaussée, contient environ trente statues de grandeur naturelle, ou même colossale. Plusieurs sont en marbre, et on les doit au ciseau de nos plus habiles sculpteurs. La gravure enfin offre des morceaux remarquables, tant par le talent des artistes qui les ont exécutés, que par la célébrité des tableaux que cet art sait reproduire en partie, multiplier, et soustraire, sous quelques rapports, aux atteintes du temps.

N°. II.

TABLEAUX D'HISTOIRE.

L'ENTREVUE *de Leurs Majestés l'Empereur des Français et l'Empereur d'Autriche, en Moravie* (n°. 444), par M. Gros, offre un de ces événemens de la plus haute importance en eux-mêmes, et par leurs suites ; et dont les Arts ne doivent pas être moins empressés que l'histoire de retracer le souvenir à la postérité. Le peintre qui sait si bien placer dans de vastes toiles des figures remplies d'action et de feu, a sagement conçu qu'un tel sujet lui demandait une autre manière et des beautés d'une autre espèce. Une noble simplicité est le caractère de cette composition. Les deux monarques, debout, s'approchent l'un de l'autre avec un air de bienveillance et de dignité. Un large manteau que porte S. M. l'Empereur d'Autriche, a fourni à l'artiste le moyen de produire, sans affectation, un effet pittoresque. Un officier du Monarque autrichien est placé sur le second plan ; au-delà on entrevoit le feu du bivouac de l'Empereur Napoléon, et un monticule sert de fond. Non loin du Prince français, on voit quelques officiers ; et un jeune page, d'une physionomie intéressante, tenant par la bride le cheval de l'Empereur. De l'autre côté,

un officier supérieur français retient, à une certaine distance, un groupe de bons paysans moraves, empressés de bénir le ciel d'un événement qui leur assure le bienfait de la paix. Au sommet de la colline, quelques soldats font aussi éclater leur joie. On conçoit, par cet aperçu, avec quelle sagesse le peintre a coordonné toutes les parties de la composition; l'exécution y répond parfaitement, et M. Gros, coloriste brillant, quand il le veut être, s'est ici interdit le luxe des teintes : son coloris est suave et simple.

Cette richesse de tons qu'il sait trouver sur sa palette, il l'a, pour ainsi dire, prodiguée dans son tableau (n°. 445), où *Charles-Quint est reçu dans l'église de Saint-Denis par François I*[er]*., accompagné de ses fils et des princes de sa cour*. Il est impossible de réunir plus d'éclat à plus d'harmonie : lorsque l'on observe les expressions nobles et justes des personnages, lorsque l'on songe à la correction du dessin et au beau caractère des têtes, on n'est pas éloigné de regarder ce tableau comme au moins égal au meilleur de ceux que M. Gros a jusqu'ici exécutés.

Dans son tableau de *Caïn après le meurtre d'Abel* (n°. 454), M. Paulin Guérin s'est efforcé de produire une impression terrible. Le fratricide fuit avec sa femme et ses deux enfans ; ils se trouvent sur le bord d'un précipice dans le moment où un orage éclate : Caïn se sent plus que jamais tourmenté par ses remords, et sa femme implore le ciel ; enfin, Satan, sous la figure d'un serpent, s'attache à ses pas. Nul doute

que l'artiste ne se soit su bon gré d'avoir rassemblé toutes ces circonstances propres à mieux faire sentir l'état misérable où Caïn s'est réduit par son crime; et cette manière de concevoir un sujet mérite effectivement des éloges. Mais dans les Arts, les *pensées*, quelque heureuses qu'elles soient, ne sont comptées pour rien, sans le talent de l'exécution. Celle de ce tableau laisse beaucoup à désirer: la tête de Caïn est d'un style fort peu relevé, et le coup de lumière qui frappe sa joue droite, tandis que le reste du visage est dans l'ombre, ne produit pas un bon effet. Le plus jeune des deux enfans est comme ployé en deux, et fait songer à ces misérables petites victimes dont la cupidité et le besoin disloquent les membres pour leur apprendre à devenir des *artistes d'agilité*. * En général, il y a dans ce tableau trop de contorsions; il est certain aussi que le ciel d'orage est d'un ton absolument faux; mais l'ouvrage annonce un artiste plein de feu, ayant le sentiment de la couleur, et très-capable d'exécuter un bon tableau, lorsqu'il réglera mieux son imagination.

* C'est ainsi qu'on nomme maintenant ceux que nos pères appelaient, moins poliment, *sauteurs*. Sans compter les véritables artistes, on sait combien, depuis quelque temps, ceux qui prennent ce nom, se sont multipliés. Nous avons jusqu'à des artistes *pour la propreté de la chaussure*. Il n'y a point là de quoi fâcher nos grands peintres, nos sculpteurs célèbres. Ne savent-ils pas que les familles des *gens de lettres* et des *hommes de loi* se sont aussi prodigieusement accrues, depuis que les écrivains publics et les solliciteurs de procès en font partie?

On retrouve ce même désir d'étonner le spectateur, avec un talent plus exercé, dans le *Pierre-le-Grand* de M. Steube (n°. 860). Ce Monarque russe est sur le lac de Ladoga, dans une barque conduite seulement par deux pêcheurs. Une tempête s'élève : déjà le mât du fragile bâtiment est brisé, et vient de tomber dans les flots avec la voile qu'il portait. Le czar alors saisit le gouvernail, et dit aux pêcheurs : « Vous ne » périrez pas, Pierre est avec vous. »

C'est absolument la situation de César, lorsqu'il prononça ces mots fameux : « Ne crains rien, tu portes César et sa fortune. » Il est impossible que le peintre n'y ait pas songé, et on s'en aperçoit facilement, car le costume qu'il a donné à ces deux pêcheurs est entièrement antique, et ce défaut devient encore plus sensible, lorsque l'on voit, près d'eux, le czar en pelisse fourrée et en bottes garnies de leurs éperons. Un autre défaut, c'est que le jeune pêcheur qui tourne les yeux vers le czar, ouvre tellement la bouche, qu'à l'expression de l'effroi, se joint très sensiblement un air stupide, qu'il n'était sans doute pas dans l'intention du peintre de lui donner.

Après avoir fait ces critiques, on n'a plus que des éloges à donner à l'artiste. L'attitude du czar est fière, animée ; tout l'ensemble de la figure est d'un bon goût de dessin, et colorié avec vigueur. Le peintre a su conserver à Pierre ses traits généralement connus, en leur communiquant, jusqu'à un certain degré, la noblesse dont ils étaient dépourvus.

Puisque nous en sommes aux artistes qui, exposant pour

la première fois, font plus que de donner des espérances, occupons-nous du tableau où M. Blondel a peint *Zénobie trouvée mourante sur les bords de l'Araxe* (n°. 101). Les malheurs de cette princesse sont assez connus par le chef-d'œuvre de Crébillon, et surtout par le récit qu'il met dans la bouche de Rhadamiste, le plus beau caractère théâtral qu'il ait jamais conçu. On sait que, s'écartant peu de l'histoire, ce poëte lui fait avouer comment, égaré par une jalouse fureur, il avait poignardé son épouse, compagne de sa fuite, afin de la soustraire aux ennemis qui les poursuivaient tous deux.

M. Blondel a saisi le moment où Zénobie, qui n'a pas encore repris connaissance, est rencontrée étendue, sur le bord du fleuve, par des pasteurs dont l'artiste a varié le sexe et l'âge. La figure de la malheureuse épouse de Rhadamiste est belle, et les expressions d'une surprise mêlée du plus tendre intérêt, se lisent sur le visage d'une jeune femme et d'un vieillard respectable. Un homme d'un âge mûr place sa main sur le cœur de la reine d'Ibérie, et fait remarquer à ses compagnons qu'elle respire encore. Peut-être y a-t-il, dans l'attitude du jeune homme qui leur montre Zénobie, quelque chose de forcé, surtout dans la manière dont il tourne la tête. Quoi qu'il en soit, toutes ces figures sont d'un grand goût de dessin, sans que rien annonce en eux des personnages au-dessus de leur condition, ce qui est tout ce que les censeurs les plus difficiles peuvent exiger. La couleur a cette solidité qui convient à un sujet tel que celui-ci. En un mot,

ce tableau est exécuté de manière à faire infiniment d'honneur au peintre. Il en est qui, au premier aspect, attirent plus les regards de la multitude; mais il faut le compter dans le très-petit nombre de ceux vers qui les amis de l'Art reviennent avec le plus de plaisir.

Tout auprès de cette bonne composition historique, se trouve l'immense tableau de M. Lethiers : *Brutus condamnant ses deux fils à mort* (n°. 583). Il est inutile de s'appesantir sur les changemens que l'artiste a faits à son sujet: une description rapide du tableau les indiquera aux personnes qui connaissent le dessin original. A droite du spectateur, Brutus et son collègue Collatinus sont sur leurs siéges ; derrière eux, on voit un certain nombre de sénateurs également assis. De ce lieu un peu élevé, le farouche ennemi des Tarquins contemple le spectacle affreux dont il ose être le témoin. La hache fatale a déjà privé du jour un de ses fils, dont le cadavre est à demi couvert d'une draperie, savamment disposée pour dérober au spectateur ce qu'il y a de hideux dans le supplice. Tandis que deux licteurs emportent le corps inanimé, d'autres amènent devant Brutus le second de ses fils. Plusieurs Romains élèvent leurs mains vers l'inflexible juge, et le prient vainement d'épargner cette seconde victime. Collatinus se détourne et se voile le visage. Les sénateurs paraissent agités de divers mouvemens ; et le jeune homme, la tête penchée, attend son sort sans faiblesse, mais avec une émotion que la mort de son frère et une si cruelle situation rendent sans

doute bien naturelle. Dans une composition si savante, si profonde, cette figure surtout me paraît un chef-d'œuvre.

Cependant, sur un plan plus éloigné, on amène, au lieu du supplice, d'autres conjurés. Le bourreau est encore tout prêt à frapper. Le peuple se presse en foule autour de la place de l'exécution, et sur le devant, à gauche, un homme (sans doute un père) s'éloigne avec horreur. Dans le fond, des *fabriques* nobles et simples achèvent de reporter les spectateurs au lieu de la scène.

Si l'on observe que, parmi cette foule de figures, il n'en est pas une qui ne soit parfaitement à son plan, parfaitement groupée avec celles qui l'environnent; que tout concourt à l'action de ce terrible drame, sans confusion, sans aucun de ces prétendus épisodes qui ne se lient point au sujet, et qu'on retrouve trop souvent, même dans les productions des plus grands maîtres ; on sentira combien cet ouvrage doit faire honneur à M. Lethiers et à notre école moderne. C'est un trait de génie que d'avoir choisi le moment précis où le sort d'un des fils de Brutus est déjà décidé, et où la situation du second inspire un si vif intérêt. Le peintre a parfaitement senti que si son sujet était éminemment propre à la peinture, il était aussi tellement repoussant, que chacun des spectateurs dirait comme Curiace :

Je rends grâces aux Dieux de n'être pas Romain,
Pour conserver encor quelque chose d'humain.

Aussi quel soin n'a-t-il pas pris pour joindre, à la *terreur* que

ce sujet lui fournissait, toute la *pitié* qui pouvait faire supporter un tel spectacle! Il en est résulté que son tableau produit le même effet qu'une tragédie sombre et pathétique. Sans balancer un instant à condamner l'exaltation, et peut-être l'ardeur de s'immortaliser par une action unique dans l'histoire, * qui portèrent Brutus à outrager si cruellement la nature, tout Français doit voir avec plaisir que, dans les deux grands Arts, ce sujet atroce ait inspiré parmi nous des ouvrages tels que le Brutus de Voltaire, celui de M. David et celui de M. Lethiers.

Il reste à considérer, sous le rapport de l'exécution, ce tableau de la *mort des fils de Brutus*. Personne ne sera surpris que le dessin en soit très-correct; mais on a fait une observation à laquelle je ne peux me rendre: on a prétendu qu'il n'était pas assez noble; j'avoue qu'il me paraît parfaitement conforme à l'idée qu'on se fait des Romains, pleins de vigueur et d'une sorte de rudesse, qui vivaient à cette époque fameuse. On objecte également que le coloris n'en est pas assez brillant: mais d'abord il faut observer que, toujours guidé par

* Deux des vers les plus remarquables de Virgile, sont ceux où il caractérise l'action de Brutus. Tous les mots doivent en être pesés :

Infelix ! utcumque ferent ea facta minores,
Vincet amor patriæ, laudumque immensa cupido.

« Malheureux! quelque jugement que la postérité doive porter de sa conduite, l'amour de la patrie et le désir immodéré de la renommée l'emporteront dans son cœur. (*Enéid.*, liv. 6)

l'heureuse idée de tout faire concourir à l'action principale, le peintre a donné un aspect sombre et orageux à son ciel, de sorte que, dans ce jour de sang, la nature semble elle-même comme ensevelie dans la tristesse. Or, une grande réunion d'hommes dans une place publique, lorsque le temps n'est pas serein, n'offre pas des couleurs brillantes. D'ailleurs, serait-il bien vrai qu'un coloris plus séduisant produisît un meilleur effet ? Si, au lieu de ces couleurs *rompues* dont se composent les draperies de tant de figures, le peintre eût fait choix de tons plus éclatans, aurait-il pu également conserver l'harmonie générale dans une si vaste composition ? Les artistes, comme les poëtes dramatiques, sont souvent obligés de choisir entre deux moyens de plaire qui s'offrent à leur esprit, avec la certitude qu'on leur pourra toujours faire quelque objection spécieuse. Il ne leur reste qu'à prendre, s'ils le peuvent, le meilleur parti : c'est, je crois, ce qu'a fait M. Lethiers.

Je hasarderai ici une observation, non sur le dessin d'une figure, mais sur sa grandeur : il me semble que le corps porté par les licteurs est un peu trop long. Supposez que cette figure, animée et *entière* aille se placer auprès de celles qui sont sur le même plan, ne paraîtra-t-elle pas d'une taille beaucoup plus haute que la leur ? Au reste, si cette remarque est juste, elle n'est pas d'une extrême importance.

Terminons cet article par l'examen d'un tableau dont le sujet est également pris dans l'histoire romaine ; c'est tout ce
qu'il

qu'il a de commun avec celui de M. Lethiers, ou plutôt le contraste est parfait, puisqu'il s'agit d'une tendre mère qui s'évanouit au souvenir de la mort de son fils.

Virgile lisant son Enéide en présence d'Auguste et d'Octavie; tel est le titre du tableau de M. de Boisfremont (n°. 238). Dans un palais somptueux, et tel que devait l'être celui du maître du monde, Virgile déclame avec chaleur les vers du VI°. chant de l'Enéide, où Anchise, après avoir prédit tout ce que Rome attendra du jeune Marcellus (fils d'Octavie, et qu'Auguste voulait choisir pour son successeur), le nomme enfin, et déplore sa mort précoce. Virgile vient de s'écrier:

> Heu! miserande puer! si quâ fata aspira rumpas;
> Tu Marcellus eris!.........

« Jeune infortuné! si tu peux, hélas! vaincre ta cruelle des-
» tinée, tu seras Marcellus!....... » Octavie, placée en face du poëte, perd le sentiment, tandis qu'Auguste la contemple avec douleur et inquiétude.

Cette intéressante composition n'a que ces trois figures, de grandeur naturelle. Les portraits de Virgile, parvenus jusqu'à nous, autorisaient le peintre à lui donner de la beauté, et il n'a eu garde de se priver de cet avantage. Il a su aussi fort bien retracer sur la figure de Virgile, l'enthousiasme qu'il éprouve en lisant d'aussi beaux vers, dont il est l'auteur, devant des auditeurs tels que les siens. La tête d'Auguste est aussi fort expressive: cependant, il semble que le peintre était guidé par les statues et les médailles à lui

donner plus de noblesse. Quant à Octavie, cette figure, prise en elle-même, est charmante, mais c'est celle qui prête le plus à la critique. Marcellus mourut à vingt ans, selon quelques historiens; à dix-huit, selon d'autres * : or, sa mère, Octavie, n'en a pas plus de seize dans le tableau de M. de Boisfremont. Quand il lui donnerait quelques années de plus, ce qui ne s'accorderait guère avec ses formes sveltes et virginales, il lui serait impossible d'éviter le reproche de l'avoir faite beaucoup trop jeune. Au reste, si l'on excepte cette faute (irrémédiable, à moins de repeindre entièrement la figure), ce tableau, d'un coloris très-agréable, est fait pour soutenir la réputation que l'auteur acquit, il y a deux ans, en peignant *un trait de clémence de S. M. l'Empereur et Roi.*

* Par la faute d'Antonius Musa, son médecin. Ainsi, en supposant l'accusation fondée, l'ignorance de cet homme concourut à donner aux Romains Tibère pour maître.

N°. III.

FEMMES ARTISTES.

Un homme fort singulier du dernier siècle, Diderot, qui a disserté sur les *Salons* de son temps avec toute la chaleur de son imagination, prétend quelque part, « que, quand on » écrit sur les femmes, il faut tremper sa plume dans l'arc- » en-ciel, et jeter sur son style la poussière des aîles du pa- » pillon. » Je ne demanderais pas mieux que de suivre son conseil ; par malheur, la chose ne me paraît pas très-facile ; ou, pour mieux dire, je n'entends pas bien cette phrase, l'une des plus originales, sans contredit, qui soient jamais sorties de la plume d'un philosophe.

Je me bornerai donc à exprimer, « en langage un peu plus humain » (comme dit Scarron), les idées qu'ont fait naître en moi les les ouvrages de nos dames-artistes. Une observation qu'il serait injuste de négliger, c'est qu'il n'est point de pays qui, à aucune époque antérieure, ait pu se glorifier d'avoir vu naître à la fois tant de femmes cultivant la peinture avec un succès décidé. Pline nous parle bien d'une *Lala*, de Cyzique, à laquelle il accorde de très-grands talens ; mais cette

vierge perpétuelle * ne paraît pas avoir eu beaucoup d'émules de son sexe. L'Italie, avec ces superlatifs dont elle est toujours si prodigue, a beaucoup trop vanté, il y a environ un siècle, sa *Valentissima ed onoratissima signora Rosa Alba Carieri*, dont le principal mérite était de bien peindre un portrait au pastel. Les nobles et gracieuses compositions d'*Angélica Kauffman* honorent l'Allemagne qui lui a donné naissance; la France elle-même s'est enorgueillie long-temps des ouvrages de mesdames *Vincent* et *Le Brun*; mais jamais, jusqu'à ces dernières années, on n'avait vu les noms d'environ trente femmes inscrits dans le livret d'une exposition de tableaux. Cet article sera consacré tout entier à l'examen de leurs productions. C'est, en apparence, la partie de ma tâche la plus agréable, et, en réalité, la plus difficile.

Dès le début, je me trouve dans un véritable embarras. Madame Mongez s'est livrée exclusivement à la peinture d'histoire; elle ne s'abaisse point aux genres secondaires; mais la critique, en lui tenant compte de ses efforts audacieux, lui a plus d'une fois adressé des observations sévères. Sera-t-elle plus douce cette année? Pour moi, je suis bien sûr de n'être contredit par personne, quand j'avancerai que le tableau de *Persée et Andromède*, peint par cette dame (n°. 658), est un des plus remarquables du Salon; que très-peu d'hommes

* *Perpetua virgo*. C'est une circonstance que Pline a cru devoir remarquer, et qui semble assez étrangère au mérite de cette femme artiste.

seraient en état (et l'exposition elle-même le prouve) de s'élever à ce goût de dessin idéal, à cette vigueur de coloris. Mais aussi les carnations ne sont-elles pas d'un ton peu naturel? La pose de l'Andromède, et surtout celle du bras gauche de cette figure, n'a-t-elle pas quelque chose d'affecté? Ce Persée, dont les formes rappellent celles des belles statues antiques, ne se présente-t-il pas sous un aspect peu agréable? Que la carrière où Mme. Mongez s'est aventurée est difficile à parcourir, surtout pour une femme, puisque, avec un si beau talent, ses ouvrages ont toujours prêté plus ou moins à de graves objections! Venons aux dames qui n'ont pas tant présumé de leurs forces, et en ont peut-être fait un emploi plus judicieux.

Je voudrais bien pouvoir dire à Mme. Auzou qu'elle ne laisse rien à désirer dans le sujet charmant qu'elle a exposé sous le n°. 22. (*S. M. l'Impératrice avant son mariage, et au moment de quitter sa famille, distribue les diamans de sa mère aux archiducs et archiduchesses, ses frères et sœurs*); mais un dessin peu correct, une couleur quelquefois crue, et le défaut d'harmonie, obligent de classer ce tableau parmi ceux où le talent n'a pas tout à fait secondé le zèle. Il faut toutefois reconnaître, dans la composition, une de ces idées délicates qui semblent appartenir plus spécialement aux femmes qu'aux hommes, soit qu'elles tiennent la plume ou le pinceau. En recevant les dons d'une sœur chérie, le plus âgé des jeunes princes, et la princesse, qui va désormais rester l'aînée de ses

sœurs, éprouvent un sentiment de tristesse; tandis que les autres, sentant moins la perte qu'ils vont faire, se livrent plus ouvertement à la joie que leur causent les magnifiques présens qu'ils reçoivent.

M^{me}. Auzou a eu plus de bonheur dans le n°. 23, représentant *Diane de France et Montmorency*. La fille de Henri II était aimée du fils du connétable. S'il en faut croire le livret, elle le payait de retour; et une duchesse de Brissac favorisait leur tendresse. Henri II, qui savait très-bien

Qu'un tendre engagement va plus loin qu'on ne pense,

long-temps avant que Quinault l'eût dit, voulut un jour s'assurer de ce qu'il devait penser d'une liaison dont il redoutait les suites. Que vit-il? Diane tenant une marguerite sur laquelle elle venait de déposer un baiser, et Montmorency attendant, avec tout le respect d'un descendant de preux chevaliers, le don de ce gage d'amour. Quoi de plus rassurant pour l'inquiétude paternelle! Ce qui n'est pas moins heureux pour M^{me}. Auzou, c'est qu'elle a rendu avec beaucoup de grâce le groupe des deux amans. Les figures du fond, quoique dans la demi-teinte, laissent aussi voir des expressions fort justes; de sorte que le tout ensemble forme un des plus jolis petits tableaux de l'exposition.

Voici encore une composition où une marguerite joue un rôle important. Dans son tableau d'*Hilaire et Brigitte* (n°. 798), M^{lle}. Robineau a introduit une jeune fille cherchant à savoir, en effeuillant une de ces fleurs, si son amant viendra bientôt

près d'elle. Tandis qu'elle interroge ainsi la destinée, avec une attention tout à fait aimable, ce page espiègle l'observe et cherche à la suprendre par son retour. Je me plais d'autant plus à remarquer cette aimable petite scène d'amour, que, si je ne me trompe, M^{lle}. Robineau n'a encore rien exposé. Ce début est d'un très-heureux augure. Elle possède la grâce, qui ne s'acquiert pas : le temps et le travail lui donneront ce qui lui manque sous le rapport de la correction du dessin, et de la fermeté du pinceau.

Quand M^{lle}. Mayer serait absolument l'égale de M. Prud'hon, son maître, dont ses tableaux retracent la manière avec tant d'exactitude, je me permettrais encore de lui dire qu'avec un talent aussi distingué que le sien, elle devrait ne pas marcher si scrupuleusement sur les traces d'autrui. Je crains bien d'ailleurs que, dans son tableau d'une *naïade jetant de l'eau à une troupe de petits amours* (n°.631), elle n'ait pris l'affectation pour de la grâce, et des tons roses pour des carnations.

Honneur cette fois encore à M^{lle}. Lescot : son principal tableau, représentant le *baisement de pieds dans la basilique de Saint-Pierre, à Rome* (n°. 576), est fait pour soutenir, et même pour étendre sa réputation. Son coloris est toujours vigoureux; toujours elle saisit avec vérité des détails de mœurs et de costume qui font aisément reconnaître les habitans de Rome, où ses tableaux sont composés.

La statue de l'apôtre, en bronze, est revêtue d'habits pon-

tificaux; des pénitens dans leur étrange accoutrement, des moines, surtout de charmantes villageoises venues de Frascati ou de l'ancien Tibur, s'approchent dévotement de l'objet de leur vénération. Si le luxe des vêtemens donne un aspect assez singulier à cette figure, dont on n'aperçoit que le visage noir et les mains noires, ce n'est pas la faute de l'artiste : M^{lle}. Lescot a peint ce qu'elle a vu ; et la vérité de son imitation est frappante jusque dans les moindres détails.

Après des éloges donnés si volontiers à une des femmes dont le pinceau honore le plus leur sexe et leur patrie, il doit m'être permis de remarquer que les groupes sont un peu épars. Un petit moine, prosterné à terre au milieu du tableau, ne se lie à rien ; enfin, dans les portraits de Français et de Françaises qui sont à droite du spectateur, il me semble que l'artiste n'a point la richesse de tons et la fermeté de pinceau qu'on est accoutumé à voir dans ses ouvrages, et qu'on retrouve même dans plusieurs parties de ce tableau. Les autres ouvrages de M^{lle}. Lescot sont, dans une moindre proportion, dignes de celui-ci ; seulement son *jeu de main chaude* (n°. 577) semble annoncer qu'elle ne rend pas les expressions d'une gaîté naïve aussi facilement que celles de la piété.

Passer des ouvrages d'une excellente élève de M. Lethiers à un tableau de la fille de ce peintre distingué, c'est une transition toute naturelle. L'intéressante *Mathilde* de cette M^{me}. Cottin, qu'on peut critiquer plus facilement qu'on ne

la remplacera, n'a point vainement inspiré M^me. Servières (n°. 845). Son *Malek-Adhel* a bien le caractère énergique que l'histoire et le roman lui donnent; la jeune chrétienne est charmante sous ses vêtemens religieux ; et si ce tableau, dont le sujet est très-heureux et très-pittoresque, laisse quelque chose à désirer, ce n'est peut-être qu'un peu plus de fermeté dans le dessin de Malek-Adhel.

On sait assez que le mérite d'un tableau ne doit pas se juger par son étendue. D'après ce principe, je détourne volontiers mes regards de plusieurs compositions immenses dont je ne dirai jamais rien (et pour cause), afin de considérer de petites productions bien soignées dans toutes leurs parties. De ce nombre sont trois tableaux exposés sous les n°^s. 272, 273 et 274. L'un offre un *intérieur d'église gothique*. Une jeune femme, Jeanne, fille de Raymond VIII, comte de Toulouse, fait ses adieux aux tombeaux de ses pères, dont un mariage illustre va l'éloigner. Il serait difficile de porter plus loin l'entente de la perspective aérienne, la vérité et la suavité de la couleur. Le même mérite se retrouve dans le second tableau, où un *chevalier partant pour la Terre-Sainte, renouvelle, en présence des autels, ses sermens d'amour à sa dame.* L'idée de placer, au milieu de la composition, un vaste tombeau vu par un de ses angles, a quelque chose de hardi, car il fallait des teintes aussi justes, aussi harmonieuses que celles que l'artiste a su employer, pour que ce monument ne fît pas *tache*. Avant de quitter ce joli tableau pour le troi-

sième, j'observerai que la dame à qui on le doit, ne paraît pas avoir autant étudié *la figure* que les autres parties de l'art. Ni le chevalier, ni sa maîtresse, ne manquent d'élégance ; mais l'avant-bras droit du jeune homme ne s'offre pas sous un aspect heureux.

L'intérieur d'une église où un capucin dit des évangiles (n°. 273), est, selon moi, supérieur aux deux autres tableaux. Là les figures, d'une très-petite proportion, il est vrai, ont de la grâce, de l'élégance, sans offrir les moindres traces d'incorrection. Quant à l'aspect général de l'édifice, il me paraîtrait difficile d'être à la fois plus harmonieux et plus simple : la dégradation des tons, la lumière qui passe par les fenêtres, sont de l'effet le plus vrai. Je serais vraiment fâché de l'extrême modestie de l'artiste, qui l'a portée à ne se désigner dans le livret que par trois lettres initiales, si son nom, écrit au bas d'un de ces tableaux, ne me permettait de citer Mme. de Manne comme l'auteur de ces charmans ouvrages. Elle est encore une des personnes qui soumettent, pour la première fois, leurs tableaux aux regards du public; et certes, ce n'est pas celle à qui l'observateur attentif doit le moins de félicitations.

Mlle. Capet, Mme. Charpentier, Mme. Davin, née Mirvault, sont toujours au nombre des dames qui traitent le portrait avec le plus de succès. C'est tout ce que je peux dire d'ouvrages qui, par leur nature même, échappent à l'analyse ; mais je me croirais injuste envers Mlle. Godefroi, si je n'ob-

servais pas que ses grands portraits *de S. M. la Reine Hortense, avec les princes ses enfans* (n°. 418), et *des enfans de S. Ex. le duc de Rovigo* (n°. 419), doivent ajouter beaucoup à sa réputation.

Mme. Benoît soutient la sienne, et c'est beaucoup dire. Quoiqu'on puisse peut-être désirer un peu plus de vigueur dans son beau *portrait en pied de S. M. l'Impératrice et Reine* (n°. 43), il est impossible de ne pas combler d'éloges l'habile artiste qui a si bien su faire passer sur la toile les grâces de cette auguste princesse. *La diseuse de bonne aventure* (n°. 44), est également digne du pinceau de Mme. Benoît. La jeune fille est très jolie; le paysage et l'architecture de ce tableau, l'un des plus agréables du Salon, font beaucoup d'honneur à M. Mongin. Ils prouvent que cet artiste n'a point voulu faire briller ces accessoires aux dépens des figures. L'éloge ne paraît pas grand; mais on l'appréciera, en songeant combien peu de peintres, en pareille circonstance, ont su en mériter un semblable.

Mme. Chaudet n'aurait pas besoin de porter le nom d'un sculpteur que les arts regrettent, et auquel ils doivent d'excellens ouvrages, pour attirer l'attention : ses tableaux se recommandent encore cette année par la grâce et la délicatesse. Celui d'*une petite fille déjeûnant avec un chien* (n°. 199), n'offre plus ces carnations d'un rouge un peu cru, qu'on lui a plus d'une fois reprochées. Parmi ses portraits, celui qui est exposé sous le n. 201, plaît surtout par l'art

avec lequel Mme. Chaudet a *indiqué* le nu sous des linges transparens. Il représente une *dame en religieuse*, ou, pour parler comme le livret, *en novice*.

Une *vestale* (n°. 234), et une *jeune fille faisant sa prière* (n°. 235), sont les deux seuls tableaux, demi-figures, que Mme. Dabos ait exposés. Sa couleur a toujours de la finesse, et toujours aussi son dessin laisse à désirer plus de correction.

N°. 258. *Jeune fille conduisant sa mère, aveugle*, par mademoiselle Alexandrine Delaval. Voici un de ces sujets dont le choix seul doit adoucir les traits de la critique. Cette composition, dont les figures sont de grandeur naturelle, est de la plus aimable simplicité. Si le tableau laisse à désirer plus de correction dans le dessin et plus d'harmonie dans la couleur, du moins Mlle. Delaval est-elle dans une très-bonne route : elle n'a point dans la tête ce qu'on appelle, en peinture, des *systêmes*.

Le *portrait de madame Raucourt*, par Mme. de Romance (n°. 292), est d'une ressemblance frappante. C'est une idée heureuse (je ne dis pas une idée neuve) qu'a eue cette dame de représenter Mme. Fleury, actrice de l'Odéon, de face et de profil, au moyen d'une glace (n°. 291). Au reste, ma mémoire peut me tromper, mais il me semble qu'il y a deux ans, Mme. de Romance exposa un portrait de femme qu'aucun de ceux qu'elle a placés cette année au salon, n'égale pour la finesse de la couleur.

Quoiqu'on ait consacré à M^me. Jacquotot, dans le *Journal des Arts*, un article spécial, où on a justement loué ses belles miniatures en émail (n^os. 505, 506 et 507), je crois devoir joindre ici mes éloges à ceux qu'elle a reçus, ne fût-ce que pour ne pas paraître avoir oublié des ouvrages aussi intéressans que les siens.

M^lle. Lorimier n'a, cette année, que des portraits (n^os. 596, 597 et 598). On y retrouve l'amabilité de son pinceau.

Une *vierge avec l'enfant Jésus*, par M^me. Blankenstein (n°. 100), a bien, jusqu'à un certain degré, l'espèce de candeur que ces sortes de tableaux exigent, mais il est toujours dangereux de traiter des sujets qui rappellent des chefs-d'œuvres des plus grands maîtres. On n'aurait même pas besoin de songer à eux, pour s'apercevoir que cette vierge n'est pas dans les justes proportions, et que le coloris de l'enfant est un peu cru. La notice indique, sous le n°. 1303, une *Vénus désarmant l'Amour*, par la même dame. Je n'ai pu découvrir où ce tableau est placé.

Les portraits de M^lle. Mauduit (de 619 à 626) sont assez correctement dessinés ; mais cette demoiselle doit craindre de contracter l'habitude des demi-teintes trop noires. Ce défaut se retrouve dans la figure d'une *jeune femme lisant une lettre* (n°. 624) ; elle est, du reste, bien peinte, et pleine de grâces. Dans le n°. 625, où l'artiste a peint son propre portrait, le bras droit qu'elle approche de son oreille, ne fait pas un effet agréable. J'insiste sur ces défauts, parce que, ce portrait

prouvant que M^{lle}. Mauduit est jeune, il me paraît qu'on doit beaucoup espérer de son talent.

Le tableau d'*Edwy et Elgiva*, par M^{me}. Harvey (n. 468), offre, sans contredit, le plus singulier sujet qui soit au Salon. Deux prêtres, Dunstan, abbé de Glaston, et Odo, archevêque de Cantorbéry, se préparent à forcer l'appartement où Edwy, petit-fils du grand Alfred, et roi d'Angleterre, est avec son épouse Elgiva, princesse du sang royal : ils veulent l'arracher de ses bras. Le fait est historique. Rapin Thoyras rapporte même, d'après quelques auteurs, que Dunstan flétrit Elgiva d'un fer chaud au front, et l'exila en Irlande. Il prétendait qu'elle était trop proche parente du roi pour devenir sa femme. Voilà un de ces faits qui embarrassent beaucoup les panégyristes des siècles d'ignorance. Quant au tableau, il est fort bien composé, et d'une couleur vigoureuse ; mais madame Harvey paraît avoir pour le Parmesan une prédilection qui ne lui a pas permis, en imitant ce maître, de se garantir de ses défauts. Les figures, et surtout celle de la reine, sont d'une longueur démesurée. Au reste, cette fidélité à suivre la manière d'un peintre très-recommandable, donne à son tableau un aspect ancien. S'il était placé au Muséum parmi les ouvrages des maîtres d'Italie, on pourrait croire qu'il appartient à quelqu'un d'entr'eux. Il vaudrait encore mieux que M^{me}. Harvey composât et exécutât ses tableaux d'après sa propre manière de voir et de sentir.

N°. IV.

TABLEAUX D'HISTOIRE (SUITE).

UNE des plus vastes et des plus importantes compositions historiques de cette année, est *la rentrée de l'Empereur dans l'île de Lobau, après la bataille d'Esling*, par M. Meynier (n. 645). Cet habile artiste a saisi le moment où des soldats blessés oublient leurs souffrances pour exprimer à leur illustre chef la joie qu'ils ont de le revoir. Ils lui tendent les bras, et l'Empereur, d'un signe de main, leur témoigne avec noblesse combien il est sensible à ces marques de leur attachement; mais en même temps il semble leur recommander le calme dont ils ont besoin, pendant qu'ils reçoivent les secours des chirurgiens militaires. Il y a peu de tableaux de ce genre où la figure de l'Empereur ait une expression aussi juste. Le dessin des soldats à demi déshabillés est savant; mais il est impossible de ne pas remarquer que plusieurs de ces figures ont entr'elles une ressemblance qu'un aussi bon dessinateur que M. Meynier pouvait facilement éviter. Peut-être encore un des chirurgiens*, placé à l'extrémité gauche du ta-

* C'est le mot que M. Meynier emploie dans sa notice.

bleau, est-il d'un dessin un peu lourd ; quoi qu'il en soit, cet ouvrage a des beautés réelles, solides ; il est très-digne de son auteur.

N°. 244. *Bajazet et le Berger*, par M. Dorcy Dedreux. Voici encore un artiste qui débute de la manière la plus avantageuse dans le genre historique. Le premier éloge que je lui donnerai, c'est d'avoir bien connu ce qui convenait particulièrement à son art. Je m'explique : Vertot, dans son histoire de Malte, nous montre Bajazet, marchant contre ce Tamerlan qui devait arrêter le cours de ses triomphes, pénétré de douleur, en songeant que son fils venait de tomber sous le fer des ennemis, devenus maîtres d'une place importante qu'ils avaient détruite. Traversant un vallon à la tête de son armée, il rencontra un pâtre qui, fort étranger aux querelles des maîtres de la terre, chantait auprès de son troupeau ; alors il lui adressa ces paroles : « Berger, je te prie que ces mots-ci
» soient désormais le refrein de tes chansons : *Malheureux*
» *Bajazet ! tu ne reverras plus ton cher fils Ortogule, ni ta ville*

J'ignore s'il a eu quelque répugnance à se servir des expressions : *officiers de santé* ; pour moi, je n'ai jamais rien compris à cette dénomination, inventée à une époque où il fallait que tout fût renouvelé dans les mots comme dans les choses, quoi qu'il pût en coûter au bon sens. Je sais bien ce que c'est qu'un officier de chasseurs, de hussards ; c'est celui qui commande à un certain nombre d'hommes de ces différentes armes ; mais un officier de santé ! Ce mot n'est bon tout au plus qu'à inspirer des plaisanteries, qui seraient à la vérité aussi fades que déplacées ; la faute en serait à cette bizarre *alliance de mots*.

» *de*

« *de Sébaste.* » Combien d'artistes auraient cherché à faire passer sur la toile ces mots touchans ! M. Dorcy Dedreux a senti que la peinture ne peut exprimer les paroles. Dans son tableau, le pâtre, qu'il a fait jeune, joue tranquillement de la flûte ; près de lui Bajazet, debout et enveloppé d'un large manteau, laisse voir sur sa figure les profondes émotions dont il est agité. Dans le fond, l'on aperçoit l'avant-garde de l'armée ottomane. L'exécution de ce tableau répond au mérite de la pensée : la figure de Bajazet est largement drapée, et le jeune pâtre a des formes très-agréables. La couleur est chaude et fière ; elle caractérise ainsi fort bien le lieu de la scène. A la rigueur, on pourrait dire qu'il n'est pas naturel qu'un souverain, ayant sous ses ordres une armée de trois cent mille hommes, se trouve ainsi seul et à pied, en avant de ses troupes. Nul doute que Bajazet n'ait marché contre son ennemi avec un grand appareil ; mais si ces sortes de licences n'étaient pas permises aux artistes, il faudrait souvent qu'ils renonçassent à des sujets très-heureux ; et on doit passer celle-ci à un peintre qui ne voulait composer son tableau que de deux figures.

TABLEAUX ANECDOTIQUES.

Il faut bien adopter de nouvelles dénominations, quand certains ouvrages se multiplient assez pour former un genre à part. J'appelle, ainsi que plusieurs amis des Arts, *tableaux*

anecdotiques, ces tableaux de chevalet, où, depuis quelques années, des artistes dont le nombre s'augmente à chaque exposition, retracent des traits particuliers de la vie des personnages illustres, ou seulement de ceux qui sont connus dans l'histoire. Leur but principal n'est point de lutter contre les grandes compositions, exécutées avec ce faire large et savant qui constitue essentiellement le premier de tous les genres de peinture : ils s'attachent de préférence à reproduire le fini précieux, la richesse de coloris, qui distinguent un si grand nombre de *tableaux de genre*, exécutés par d'habiles maîtres de l'école flamande; mais ils cherchent, avec raison, des sujets qui puissent parler à l'esprit du spectateur, afin qu'il ne porte pas toute son attention sur le mécanisme de l'art.

M. Revoil a exposé *un tournoi* (n°. 726), dont Bertrand du Guesclin est le héros. Il était venu, sans se faire connaître, à un de ces exercices guerriers où se trouvait son père. Après avoir abattu quatorze chevaliers, il triomphe d'un quinzième ; mais celui-ci a l'adresse de soulever la visière du casque de son adversaire, et le jeune Bertrand est reconnu. Si la plus exacte observation du costume, et le fini le plus précieux dans les figures des premiers plans, suffisaient pour rendre un tableau irréprochable, celui-ci serait un chef-d'œuvre; mais tout le talent de l'artiste n'empêche pas qu'on n'y désire plus la chaleur qui doit animer ces sortes de tableaux. Pourquoi d'ailleurs le peintre a-t-il tel-

lement éteint la couleur des personnages qui sont dans les loges du fond de la lice ? On est toujours tenté de croire que ce sont des fresques peintes sur quelque muraille. Il y aurait aussi beaucoup de remarques à faire sur le dessin. Toute l'érudition de l'artiste ne lui a pas tellement fait couvrir d'armures et de costumes du temps le nu de ses diverses figures, qu'on n'y remarque plusieurs incorrections. Mais, dira-t-on, comment peut-on critiquer un si joli tableau ? Voilà bien le mot propre, le mot qu'on répète, quand on l'examine ; et ceux qui emploient ce mot de *joli*, font de l'ouvrage, peut-être sans y songer, une critique beaucoup plus sévère que la mienne.

M. Vermay sait exécuter, dans ce même genre, des tableaux très-estimables. Sa *Reine de Navarre lisant une ballade* (n°. 945), a infiniment de grâce ; il en faut dire autant de *Diane de Poitiers* (n°. 944). Cette fameuse maîtresse de Henri II sert de modèle au célèbre sculpteur Jean Goujon, qui termine, d'après elle, la statue de Diane, que l'on voit aujourd'hui dans le jardin du Musée des Monumens français. Le Roi est près de sa maîtresse ; des courtisans, des pages, se voient sur des plans plus éloignés. M. Vermay entend bien la composition d'un tableau ; sa couleur est agréable et a de la vigueur, mais son dessin manque souvent de correction. Il a surtout le défaut de faire ses figures d'une extrême longueur ; il veut ainsi les rendre plus sveltes ; l'intention est bonne, mais il sait sans doute, comme tout le monde, que

passer le but, ce n'est pas l'atteindre. Son tableau, n°. 943, où il a peint la *découverte du droit romain*, offre une scène animée. Un grand nombre de figures, et surtout la principale (celle de l'Empereur Lotaire II), ont beaucoup d'expression ; mais les incorrections sont encore assez nombreuses.

Le choix du sujet et la grandeur des figures, me font aussi placer au rang des tableaux anecdotiques l'*Inès de Castro* de M. de Forbin (n°. 246). La fable et l'histoire ont quelques personnages qui, plus particulièrement que d'autres, semblent destinés à faire ressortir le talent de ceux qui cultivent les beaux-arts. Inès est de ce nombre. Sa mort funeste fournit d'abord au Camoëns l'épisode le plus pathétique de la Lusiade. Lamothe ensuite se saisit de ce sujet, le met sur notre scène tragique, et, quoiqu'il versifiât sa pièce en homme qui, par principes, méprisait la poésie, elle n'en est pas moins une des plus touchantes qui soient au théâtre. M. de Forbin saisit enfin, dans la funeste aventure d'Inès, une circonstance à la fois tendre et douloureuse ; et son tableau ajoute à la réputation de l'artiste.

Le Roi Alphonse IV étant mort, après avoir fait assassiner l'épouse de son fils : don Pèdre se transporta dans le cloître de l'abbaye d'*Alcobassa*, où Inès était enterrée. Il fit exhumer son cadavre, et lui plaça une couronne sur la tête, tandis que le chancelier d'armes de Portugal prêtait foi et hommage à ses restes inanimés.

Tel est le sujet du tableau de M. de Forbin. Le supérieur des chartreux, des gardes et quelques habitans du voisinage, sont seuls témoins de cet événement extraordinaire. Le site, que l'auteur du tableau assure être exact, représente l'intérieur d'un de ces édifices construits par les Maures, et où ils savaient réunir, d'une manière par fois bizarre, mais toujours pittoresque, les marbres de diverses couleurs, les eaux, les fruits et les fleurs. Ce site, dans le tableau, produit un excellent effet; mais les figures, d'ailleurs un peu longues, offrent des teintes d'une vigueur quelquefois outrée. Il est également certain que le peintre a donné au visage d'Inès un coloris qui rappelle un peu trop les ravages de la mort et du temps. C'est lorsqu'un artiste a de pareils objets à représenter, qu'il peut et qu'il doit peut-être ne pas porter trop loin la vérité de l'imitation. Quoi qu'il en soit, ce tableau, à qui les figures et le lieu de la scène concourent à donner un aspect si original, doit être considéré comme un des plus remarquables du salon. La couleur vigoureuse de M. de Forbin se retrouve dans *la oue d'une chapelle souterraine* dans la ville d'Evora, en Portugal (n°. 245).

Parmi plusieurs tableaux de M. Ducis, on s'arrête principalement devant celui qui a pour titre *le Tasse* (n°. 326). Neveu d'un poëte illustre et célèbre surtout pour avoir porté à un très-haut degré la terreur tragique, cet artiste poursuit dans son art une autre carrière que celle de notre Shakespeare. La plupart de ses ouvrages inspirent des sentimens doux.

Dans celui dont je parle, l'auteur immortel de la divine *Jérusalem* est parvenu à briser les fers dont le duc de Ferrare n'avait pas rougi de le faire charger. Quoiqu'il éprouvât le dénuement le plus absolu, il est parvenu jusqu'à la maison de sa sœur, dans le royaume de Naples. S'étant annoncé à elle comme un messager chargé de lui remettre une lettre de son frère, il est si ému de la douleur profonde qu'elle éprouve en lisant cet écrit, où il avait tracé ses malheurs, qu'il ne peut se contraindre plus long-temps, et se jette dans ses bras.

Le moment choisi par le peintre est celui où Cornélia lit la lettre : ses yeux se mouillent de larmes ; et le Tasse qui l'observe attentivement, va se faire reconnaître. La pantomime des deux personnages est parfaite. Le dessin et la couleur ne méritent pas moins d'éloges. Cornélia est belle, et le jour brillant qui éclaire le lieu de la scène par une fenêtre entr'ouverte, produit un effet très-piquant. Pour mieux caractériser le sujet, M. Ducis a montré dans le fond la mer, un paysage et le Vésuve. Si l'on pouvait lui faire quelque reproche, ce serait d'avoir donné au Tasse, qui, comme il le dit lui-même dans le livret, « a changé ses habits contre ceux » d'un pâtre, » un costume trop riche ; peut-être aussi la sœur de ce grand poëte, Cornélia, qui vécut dans l'indigence, paraît-elle dans le tableau beaucoup plus en état de le secourir qu'elle ne l'était réellement. Au reste, il n'est pas douteux que la composition pittoresque ne gagne à cette petite licence.

Un artiste donne une idée excellente de son caractère, en rendant hommage aux grands maîtres qui se sont illustrés dans la carrière qu'il parcourt. C'est ce qu'a fait M. Vignaud, lorsqu'il a peint *la mort d'Eustache Lesueur* (n°. 962). Le sort du Raphaël français fut bien différent de celui du plus grand peintre de l'Italie : toute leur ressemblance fut dans leur génie, et dans la brièveté de leur existence. Raphaël mourut à trente-sept ans, par sa faute et par celle des médecins ; mais comblé d'honneurs, de richesses, et jouissant de toute sa gloire. Lesueur, toujours pauvre, toujours poursuivi par l'envie, alla chercher un refuge chez les chartreux de Paris, pour lesquels il avait peint la vie de saint Bruno, fondateur de leur ordre. * Il y termina sa vie, n'ayant encore que trente-huit ans. M. Vignaud l'a représenté expirant au milieu de ces bons religieux. Près de lui, un de ses frères, qui avait pris le parti des armes, est plongé dans la douleur. Le peintre a placé un crucifix au chevet du lit de Lesueur. C'est une idée d'autant plus judicieuse, qu'elle rappelle combien l'auteur du *saint Paul prêchant les Ephésiens*, de *l'apparition de sainte Scolastique à saint Benoît*, et de tant d'autres productions immortelles, honneur de l'école française, sut imprimer de grandeur, et surtout d'*onction* aux sujets pieux qu'il

* Cette suite de tableaux dont plusieurs sont des chefs-d'œuvre, et qui tous annoncent, dans l'artiste qui les a exécutés, l'ame la plus pure et la plus élevée, forme aujourd'hui au Luxembourg ce qu'on appelle la *Galerie de Lesueur*.

traita. La composition du tableau de M. Vignaud ne pouvait être que bonne, car il s'est pénétré de celle du tableau admirable où Lesueur lui-même a peint *la mort de saint Bruno*. La figure du mourant et celle de l'officier sont bien dessinées, bien peintes ; et les regrets, une douce pitié, se lisent sur les physionomies des solitaires.

J'aurais pourtant voulu, dans ce tableau intéressant, une figure de plus ; celle de Le Brun, contemplant avec la joie intérieure et cruelle d'un rival celui dont la mort « allait lui » tirer une grosse épine du pied. » * (Telles furent les odieuses paroles qu'il osa prononcer dans cette circonstance). Je sais bien que c'eût été flétrir la mémoire d'un peintre qui, malgré ses défauts, sera toujours estimé pour la noblesse de ses idées et l'étendue de son imagination ; mais il me semble que la peinture anecdotique doit se piquer d'avoir l'impartialité de l'histoire. Au reste, ce serait en vain que des partisans de Le Brun voudraient révoquer en doute la vérité de ce trait, si honteux pour ce peintre. Les tableaux des chartreux, gâtés par lui ou par ses élèves, *même après la mort de Lesueur*, démontrent assez qu'il a dû prononcer les mots que je viens de rapporter. Tant il est vrai (et l'histoire des Arts ne le prouve que trop) que des sentimens lâches peuvent quelquefois s'unir à de très-grands talens.

* Je ne crois pas que l'artiste ait eu l'intention de désigner Le Brun par un personnage vêtu de noir. Si telle eût été sa pensée, la ressemblance n'existerait pas, et l'expression ne serait pas juste.

N°. V.

TABLEAUX D'HISTOIRE (SUITE).

Hercule avait, comme on le sait, l'habitude héroïque, et fort digne d'un demi-dieu qui devait la naissance à un quiproquo, de laisser un commencement de postérité dans tous les pays qu'il parcourait. M. Devosge a su trouver dans une vie si connue, et qui a tant offert de sujets aux artistes, un événement intéressant, qui peut-être n'avait pas encore été retracé sur la toile. Phillo, fille d'Alcimédon, héros grec, céda, comme tant d'autres filles, à la passion d'Alcide, et devint mère. Alcimédon était apparemment un homme à préjugés; il ne sut point apprécier l'honneur qu'Hercule venait de lui faire en augmentant sa famille; et, par son ordre, la mère et le fils furent exposés sur une montagne. Ils allaient être dévorés par un lion, lorsque Hercule, attiré dans ce lieu désert par les cris d'une pie qui contrefaisait ceux de l'enfant, arriva fort à propos pour leur sauver la vie.

La composition de M. Devosge (n°. 311) est nette et bien sentie. Tandis que le fils de Jupiter presse le lion de ses robustes

bras, et est près de l'étouffer, Phillo, attachée à un rocher, s'éloigne du monstre de toute la longueur de la chaîne, en donnant les signes d'une extrême frayeur. Cherchant surtout à sauver son fils, elle le tient le plus loin qu'elle peut du lieu de cette lutte terrible. Ces figures sont correctes ; le dessin même annonce le sentiment des beautés de l'antique : mais la couleur est la partie faible de ce tableau : elle manque en général de vérité dans les carnations, ainsi que de vigueur et d'harmonie dans l'ensemble.

J'ignore si les tribunaux qui ont retenti, il y a quelques mois, de tant d'accusations de plagiat, auront quelque jour à s'occuper de plaintes semblables, relativement à la composition des tableaux. Si jamais la mode en venait, il y aurait beaucoup à craindre pour M. Dubuffe, qui a représenté (n°. 323) *Achille prenant sous sa protection Iphigénie, que son père Agamemnon voulait sacrifier.* A la vérité, les figures de la princesse et de sa mère lui appartiennent, mais il est impossible de ne pas songer au tableau que M. Guérin exposa, il y a deux ans, dès le premier instant qu'on jette les yeux sur celui-ci. Cet Achille, c'est Pyrrhus ; cet Agamemnon, c'est Oreste. L'auteur pourra dire qu'il est tout naturel que des pères et des enfans se ressemblent ; mais, dans les Arts, cette ressemblance porte un nom qui n'est pas honorable pour l'artiste venu le dernier.

Je n'ai point encore parlé de la figure d'Eriphile : elle offre, dans la place qu'elle occupe, dans son attitude, enfin

dans tout son ensemble, une copie si évidente de l'Hermione de M. Guérin, que j'atteste avoir entendu des personnes étrangères aux Arts (comme leur erreur le prouvait), mais qui du reste avaient conservé le souvenir du tableau de *Pyrrhus*, prétendre que celui de M. Dubuffe était le même, et en donner surtout pour preuve cette Eriphile, qu'elles s'obtinaient, avec quelque raison sans doute, à nommer toujours Hermione. On a peine à concevoir quel motif peut avoir porté M. Dubuffe à provoquer ainsi, de la part des connaisseurs, et de ceux qui ne le sont pas, le reproche de plagiat. Comment un artiste capable d'exécuter un morceau de cette étendue, et dont le dessin ne manque ni de correction ni de noblesse, n'a-t-il pas senti le tort qu'il se faisait, en se traînant ainsi sur les traces d'autrui?

Ce malheureux penchant devient, dans les Arts comme dans la Littérature, une véritable épidémie. M. Guérin conçoit une idée heureuse : il réunit, dans sa *Phèdre*, les principaux personnages d'un des chefs-d'œuvre de Racine ; aussitôt on s'empare de cette idée. Il y aurait eu un amour-propre mieux entendu à la lui laisser. Quoi qu'il en soit, voici un autre artiste à qui du moins on ne peut reprocher d'avoir voulu s'approprier les figures des tableaux de M. Guérin : c'est M. Odevaere. Il a peint (n°. 684) *l'arrivée d'Iphigénie en Aulide*. Je m'arrêterai peu sur ce tableau où l'auteur, dont plusieurs fois j'ai entendu vanter les talens, me paraît s'être complètement fourvoyé. Un dessin maigre, une couleur

crue, sont bien peu propres à rendre une scène aussi intéressante que celle-ci. Plus l'artiste a eu soin de motiver les intentions de chaque figure, plus on sent combien son exécution est défectueuse. Il y a cependant du mérite dans la composition. J'en excepte cependant la figure d'un des chefs de la Grèce : sa jambe droite placée sur son genou gauche, ses vêtemens rares et mesquins, sa tête même, tout offre en lui un véritable *saint Jean-Baptiste*, tel à peu près qu'on le voit dans plusieurs anciens tableaux. Qu'on imagine l'effet qu'il devrait produire auprès du roi des rois, de Clytemnestre, d'Achille, et de tous les héros d'Homère, s'ils étaient dignement retracés.

Le même artiste a représenté (n°. 682) *le Roi de Rome au Capitole*. Si je parle de ce tableau, c'est pour déclarer que je ne ferai aucun examen de cette allégorie, ni de plusieurs autres sur le même sujet. Ce genre, essentiellement froid, devrait être banni, du moins pour les sujets modernes, de l'École française régénérée.

M. Rouget a fait un bien meilleur usage de son temps et de son talent. Dans son tableau (n°. 808), *les Princes français viennent présenter leurs hommages à S. M. le Roi de Rome, en présence de LL. MM. l'Empereur et l'Impératrice*. Cet ouvrage annonce une étude approfondie de la manière de M. David ; mais on n'y trouve point une servile imitation des productions de ce grand maître. Si le jeune artiste a cherché à se pénétrer de ses principes, il a su penser d'après lui-même. Il

en est résulté une composition simple, noble, et dans laquelle chaque spectateur s'aperçoit avec plaisir que le peintre n'a pas trop présumé de ses forces, en traitant un pareil sujet.

Je regrette de n'en pouvoir dire autant de M. Goubaud, qui (n°. 422), a représenté *la cérémonie qui eut lieu aussitôt après la naissance de S. M. le Roi de Rome* ; mais le zèle ne suffit pas pour faire un bon ouvrage, et il y a plus que de la hardiesse à croire que l'on remplira une toile immense avec succès, quand on ne peut pas même parvenir à dessiner avec correction des têtes dont il existe une foule de bons portraits.

M. Debret est un des artistes qui se sont pénétrés avec le plus de fruit des leçons de M. David. Son talent, depuis long-temps bien connu, se retrouve dans le tableau où il a peint *la première distribution des décorations de l'ordre de la Légion d'Honneur, faite par S. M. dans l'église de l'hôtel impérial des Invalides.* Il y a de belles et de bonnes choses dans cette vaste composition. M. Debret peut se glorifier d'être au nombre des artistes qui ont su retracer avec succès la figure de l'Empereur. Plusieurs autres figures sont également remarquables par la correction du dessin et un coloris où le peintre paraît avoir cherché, par-dessus toutes choses, la vérité. Ce qui nuit le plus à ce tableau, c'est un entassement de personnages dont on ne voit que les têtes, dans le fond, à gauche. Il est fâcheux pour l'artiste qu'une imitation exacte de l'événement l'ait forcé de retracer un spectacle aussi antipittoresque. On reproche à M. Debret d'avoir négligé l'exé-

cution de cette partie de son tableau, et cette critique n'est que trop fondée; mais il est difficile de croire que, même avec plus de soin, il fût parvenu à rendre, d'une manière satisfaisante, toutes ces têtes alignées à côté et au-dessus les unes des autres. Peut-être fallait-il sacrifier quelque chose de la vérité historique dans cette partie du tableau (qui n'est, après tout, qu'accessoire), et se ménager les moyens de placer là quelques groupes agréables.

Des dix tableaux qui doivent décorer la nef de Saint-Denis, et dont les sujets sont pris dans l'histoire de cette église, à laquelle se rattachent tant de souvenirs, quatre seulement sont exposés cette année. Outre celui de M. Gros dont il a été question, les trois autres, exécutés par MM. Meynier, Garnier et Monsiaux, sont trop dignes d'attention pour que, malgré la surabondance des matières, je n'en dise pas quelques mots.

M. Meynier a représenté (n°. 646) *la dédicace de l'église de Saint-Denis, en présence de l'Empereur Charlemagne.* Une composition riche, un dessin correct, de belles têtes, une couleur vive sans crudité, caractérisent ce tableau. Comme le sujet est un peu froid, ce qui n'est pas la faute de l'artiste, on peut trouver de l'exagération dans l'expression de quelques têtes. Il y a surtout un jeune porte-croix, vu de face, et du reste d'un beau style, qui regarde le spectateur en fronçant le sourcil d'une manière très-prononcée et fort étrangère à l'action. Quant à la figure de Charlemagne, la

manière dont elle est assise, et surtout dont elle tient le sceptre, a sans doute beaucoup de grandeur, car cette grandeur va jusqu'à l'exagération. Une *statue* de cet Empereur, dans la même attitude, serait un très-bon ouvrage, si l'exécution y répondait; par cette même raison, on voit que, dans un *tableau*, cette même figure doit prêter à des observations critiques.

Chargé de peindre le *couronnement de Marie de Médicis* (n°. 663), M. Monsiau était obligé de lutter contre une des plus brillantes, et, si l'on peut s'exprimer ainsi, des plus *somptueuses* compositions de Rubens.* Il s'est tiré de ce pas difficile en homme d'esprit et en artiste habile. Sans chercher à s'écarter, en général, de la belle ordonnance inventée par le chef de l'Ecole flamande, il s'est mis à l'abri du reproche de l'avoir reproduite en entier. Ses changemens, au reste, ne sont pas tous heureux. Par exemple, Henri IV, d'ailleurs chez lui plus reconnaissable par son costume et la place qu'il occupe, que par les traits de sa figure, appuie sa main gauche sur le devant de la tribune où il est assis, de manière que son bras forme un angle très-désagréable. M. Monsiau a mieux réussi dans la figure de la Reine. Les deux jeunes personnes placées derrière elle, devaient absolument être toujours jolies: elles le sont dans le tableau de Rubens; elles le sont aussi

* Le tableau où ce grand peintre a représenté ce sujet, est un de ceux qu'il fit par ordre de Marie de Médicis elle-même, et qui décorent la grande galerie du Luxembourg.

dans celui de M. Monsiau. Le dessin et la couleur sont tels que ce peintre les a depuis long-temps adoptés ; c'est-à-dire, que ses teintes ont de la fraîcheur, un ton argentin qui devient par fois grisâtre, et que plusieurs de ses figures ont, avec celles de ses autres tableaux, cet air de famille qui constitue essentiellement la *manière* particulière d'un artiste.

M. Garnier, reconnu pour coloriste depuis long-temps, s'est montré digne de sa réputation, dans son *enterrement du roi Dagobert* (n°. 409). Plus heureux que ses confrères dans le sujet qu'il avait à traiter, il a pu exciter l'intérêt, en plaçant au-devant du convoi funèbre, les deux jeunes fils du roi, Sigebert et Clovis II, âgés, l'un de dix, l'autre de quatre ans. Ces figures ont beaucoup de grâce et une expression fort juste. On pourrait désirer dans les autres un dessin plus prononcé ; mais quoi qu'il en soit, ce tableau, d'une couleur vigoureuse et très-convenable au sujet, ne peut que tenir un rang honorable dans la collection.

Parmi plusieurs tableaux de même grandeur, exposés les uns près des autres, à l'extrémité droite de la partie de la grande galerie consacrée aux ouvrages modernes, deux surtout se font distinguer au premier aspect, non-seulement par la grandeur des figures, mais par les rares talens que M. Taunay y a déployés : l'un (n°. 881) représente *un combat à la baïonnette à Cassario, près Millesimo*. Il offre une particularité digne d'être remarquée. Dans les tableaux de plusieurs peintres célèbres des écoles italiennes, et principalement

ment de celle de Florence, on aperçoit quelquefois des demi-figures qui sortent du bas du tableau, qu'elles gâtent presque toujours. M. Taunay a su changer cette faute en une beauté réelle, puisque c'en est une que tout ce qui contribue à mieux caractériser un sujet. Tandis qu'un grand nombre de soldats français attaquent corps à corps leurs ennemis, d'autres s'empressent de gravir la colline où se livre le combat, pour se joindre à leurs camarades; ainsi liées au reste de l'action, ces figures, vues à mi-corps, produisent un excellent effet.

Je louerais bien le feu, l'expression qui règnent dans cette représentation fidèle d'un combat à outrance, mais je suis pressé d'arriver au n°. 880.

Dans ce tableau, l'un des meilleurs qu'on ait jamais faits en ce genre, M. Taunay a représenté *le passage de la Guadarama*, au sommet de laquelle se trouvent quelques habitations rustiques. L'hiver règne sur ce sol aride : la neige tombe à gros flocons ; et le vent, soulevant comme des nuages celle qui déjà est à terre, la disperse au loin. Par ce temps effroyable, d'intrépides Français poursuivent leur route ; plusieurs d'entr'eux tirent ou poussent des canons qu'ils font ainsi avancer, malgré les obstacles que le terrain et la saison multiplient à chaque pas. Il est impossible de rendre avec plus de vérité le ton du ciel, les effets de la neige à demi-fondue sur les vêtemens et sur les armes, ni de mieux dégrader les tons. Quand on se place à une distance convenable du tableau, la marche des troupes et la parfaite représentation

4

du site, font une illusion que peut à peine détruire la petite proportion des objets. M. Taunay était connu comme un des bons peintres de notre école moderne, mais je ne crains pas d'avancer que ce tableau doit encore accroître sa réputation, depuis long-temps si bien établie.

N°. VI.

TABLEAUX DIVERS.

J'APPROCHE du but. Le nombre de mes articles est fixé à huit. Je n'ai plus rien de mieux à faire que de parler très-sommairement des ouvrages remarquables. Je regretterai de ne pouvoir rien dire de ceux qui les suivent de près, et me féliciterai de n'avoir point à m'occuper des *autres*, *quorum infinitus est numerus*, dirait le roi Salomon.

N°. 1314. *Étude de Vierge*, par M. Girodet-Trioson. Cette *étude* prétendue est tout simplement un chef-d'œuvre, et le *diamant* du Salon. De tous les grands maîtres passés et présens, il n'en est que deux auxquels on puisse songer, quand on voit ce buste admirable : Raphaël et Léonard de Vinci. C'est la même correction, la même grâce, la même délicatesse de pinceau. Mais puisqu'on ose bien trouver les carnations de Raphaël un peu rouges dans les clairs et un peu noires dans les ombres, puisque celles de Léonard de Vinci tirent évidemment sur le violet, on peut remarquer que les portraits de femme, N°s. 1311 et 1312, par M. Girodet, ne paraissent pas assez animés, et que les demi-teintes en sont un peu grises.

L'ambition peut être permise aux artistes qui ont obtenu, dans un genre secondaire, des succès incontestables. On doit donc applaudir au dessein qu'a eu M. Robert-Lefevre de traiter un sujet historique. Sous le N°. 778, il a représenté *la Mort de Phocion*, tableau de trois figures. Belle exécution, belle couleur, rien de plus facile à croire; mais cette tête de Phocion n'est-elle pas un peu grosse? Ce bras droit qui tient la coupe n'est-il pas un peu maigre? Et l'expression des figures ! Et ce bourreau qui, pour témoigner son impassibilité, se croise les bras ! Mais les beaux portraits que ceux de M. Robert-Lefevre! Le *Magistrat vêtu d'une simarre* (N°. 782), est surtout un de ces tableaux qu'on pourrait placer dans une galerie à côté des ouvrages les plus parfaits en ce genre. J'en dirai presque autant du N°. 785, et seulement pour ne pas nommer tous les portraits que le même artiste a exposés cette année.

Une certaine superstition sied assez bien, non-seulement à ceux qui cultivent les beaux-arts, mais encore à ceux qui se bornent humblement à examiner leurs ouvrages. J'aime donc à croire que le nom de l'artiste dont je viens de parler est fort heureux pour quiconque s'adonne au portrait. Sous les N°s. 1325 et 1326, un autre M. Lefebvre a exposé deux portraits en pied. Celui de madame la comtesse Saint-Hilaire est disposé sagement et bien soigné dans toutes ses parties. L'autre représente M. Grétry. Cet homme de génie est debout, et vêtu de noir; habillement que,

dit-on, il ne veut point quitter depuis la mort de son épouse. Ce tableau est trop mal exposé pour que j'aie pu faire autre chose que de l'entrevoir; mais il m'a semblé harmonieux dans l'ensemble. La tête a un caractère doux, mélancolique même. Quand on songe à la *fausse Magie*, au *quatuor de Lucile*, à trente chefs-d'œuvre qu'il serait au moins superflu de rappeler aux lecteurs, on se dit : Il est impossible que cette tête-là ne soit pas ressemblante.

M. Augustin est de ceux qui peuvent dire : Mon travail est borné, mais ma gloire ne l'est pas. Ses miniatures ont pour le fini quelque chose de *désespérant*. (C'est là le mot propre; je m'en rapporte à la plupart de ses émules.) L'émail où il a représenté M. Denon (N°. 17) a plus d'un droit de fixer l'attention des amis de l'art. Ils y contemplent tous avec plaisir, et plusieurs avec reconnaissance, l'écrivain élégant, le penseur profond à qui est confié le soin d'éclairer de ses conseils, de diriger et d'encourager les talens.

On n'a pas plus d'esprit que M. Boilly, pour présenter, sous un aspect plaisant, quelques-unes des scènes familières dont Paris abonde. Son *Entrée du Jardin turc* (N°. 108) est digne, sous ce rapport, de ses ouvrages précédens ; mais aussi ses figures se ressemblent presque toutes ; et c'est un défaut réel dans un genre où la variété est indispensable. Vous voulez faire contraster un grand nombre d'individus, d'âge, de sexe et d'état différens ; faites donc qu'ils ne paraissent pas être tous de la même famille !

Quand le Livret m'a eu indiqué (N°. 110) *un Christ* par M. Boilly, je l'ai cherché avec empressement. J'étais curieux de voir comment l'auteur aurait exécuté un pareil sujet. Fort bien, en vérité; c'est un petit *trompe-l'œil*, imitant l'ivoire, et d'un bon goût de dessin.

Si, comme je le pense, la première qualité d'un portrait est une extrême ressemblance, peu d'ouvrages en ce genre pourraient rivaliser le N°. 116. M. Bonnemaison n'a point indiqué le nom du membre de l'Institut que représente ce buste, mais il ne faut pas l'avoir vu deux fois pour reconnaître le poëte comique à qui un très-grand succès et une très-ridicule querelle littéraire ont acquis une réputation désormais bien au-dessus des atteintes de l'envie.

M. Bouton se sera dit, je pense, « le genre gothique est à la mode. Histoire, poésie, romans, tableaux, tout tend à nous faire rétrograder de six à sept siècles. Eh' bien ! puisqu'on aime tant les vieilles voûtes, les vieilles fenêtres, les vieux tombeaux, et le jour mystérieux qui s'introduit dans tous les vieux monumens, je vais peindre *la salle du 13e. siècle du Musée des monumens français.* » Et M. Bouton, saisissant, avec la plus rare précision, les effets de lumière et d'ombres, a peut-être exécuté le plus étonnant tableau qu'on ait encore fait en ce genre. Deux correctifs, cependant, à ces éloges. Son *Philosophe en méditation* m'a paru fort inutile dans le tableau, à moins que le peintre n'ait voulu faire songer à cette phrase de Diderot (qui devait s'y con-

naître) : « Le philosophe qui médite ressemble à l'animal » qui dort. » De plus, dans l'intention de se montrer vigoureux, M. Bouton a multiplié les teintes violettes ; et ce défaut est surtout sensible, lorsqu'on se place à la distance convenable pour juger de l'effet du tableau.

M. Delécluze a fait (N°. 263) un tableau de chevalet très-digne d'être remarqué, et représentant *un sacrifice à Cérès*. L'auteur paraît pénétré des beautés pures et austères du Poussin ; mais il ne faudrait pas qu'il portât l'esprit d'imitation jusqu'à rappeler trop fortement plusieurs figures de ce grand peintre. En songeant au tableau du *Temps qui fait danser les Saisons*, qu'on voit dans un des palais de Rome, j'ai imité la politesse de Piron, et ôté mon chapeau à deux des jeunes Mityléniennes de M. Delécluze. Il y a d'ailleurs de la crudité dans sa couleur ; mais la composition est d'un artiste qui sait réfléchir, et qui ne place pas ses figures au hasard.

Un autre peintre, également pénétré de la nécessité de penser avant d'exécuter, c'est M. Menjaud. Son *Fénélon rendant la liberté à une famille protestante* (N°. 639), est un des bons tableaux anecdotiques du Salon. Le dessin du peintre est correct, sa couleur vigoureuse. Le visage de Fénélon est un peu pâle, et le groupe de chanoines paraît plus négligé que le reste.

Il faudrait des yeux bien exercés pour trouver quelque défaut grave au petit tableau N°. 645, par le même artiste. Il

représente un trait fort connu de la vie de Racine. *Louis XIV se faisant lire par ce grand poète le Plutarque d'Amyot.* Quant au *Marchand de salade* (N°. 641), M. Menjaud a sans doute voulu prouver qu'il pouvait traiter les genres les plus opposés ; et il s'en faut bien que la figure et l'expression de cet Auvergnat manquent de vérité ; mais, en conscience, je ne peux pas m'y arrêter long-temps, après avoir parlé de Louis XIV, de Racine et de Fénélon.

Un petit chef-d'œuvre dans le genre de nature commune, est, je n'hésite pas à le dire, le *Marchand forain* de M. Drolling (N°. 218). A l'époque où les amateurs ne pouvaient guère louer que ces sortes de tableaux, on n'aurait pu trop exalter l'extrême vérité de celui-ci. En tout temps, il mérite une place honorable dans les cabinets des amateurs.

M. Duperreux est un des paysagistes qui savent le mieux animer leurs compositions, en les rattachant à de grands souvenirs historiques. Cette année, il nous a montré *le brave Bayard blessé, et rapporté à un château près de Brescia* (N°. 345), et le *sire de Joinville partant pour accompagner Saint-Louis dans sa première croisade* (N°. 546). L'exactitude avec laquelle M. Duperreux retrace les sites, l'oblige quelquefois à faire le sacrifice de quelques beautés pittoresques. Il me semble qu'il pourrait jusqu'à un certain point remédier à cet inconvénient, s'il tirait un plus grand parti des accidens ; je veux dire des différentes heures du jour, des variations de l'atmosphère, etc. Quoi qu'il en soit, la

marche des Croisés dans son second tableau est intéressante, et c'est une figure fort expressive que celle du bon Joinville, n'osant tourner les yeux vers son « *bel châtel qu'il avait fort à cœur.* »

Il est rare que les associations de talens réussissent en peinture. MM. Pierre et Joseph Franque font une honorable exception à l'usage dans leur tableau de la *Bataille de Zurich* (N°. 591). Dessin correct et même élégant, tant dans les figures d'hommes que dans les chevaux; un vaste champ bien rempli, une action nettement exprimée; voilà ce qu'on estime dans ce tableau, l'un des meilleurs de ce genre qui soient au Salon.

La *Reprise de Dégo*, par M. Mulard (N°. 669), offre, dans les mêmes proportions, à peu près de quoi répéter les mêmes éloges; mais il n'y a entre le premier et les derniers plans aucune dégradation sensible. C'est (d'une manière à la vérité beaucoup moins défectueuse) la faute dans laquelle est tombé M. Revoil. M. Mulard n'est pas non plus assez en garde contre les teintes verdâtres qui se glissent jusques dans ses carnations.

Veut-on examiner des tableaux auxquels les gens du monde ne reprochent rien, absolument rien ? Que l'on s'arrête, si la foule le permet, devant ceux de M. Laurent (de 531 à 540); tout cela est joli, très-joli, fini à l'huile, de manière à défier les miniatures le plus soigneusement *pointillées*. Qu'ajouter au jugement des gens du monde ?

Bien peu de chose, pour ma part. L'*Orage* (N°. 538) n'est point un des tableaux que M. Laurent a mis le plus en évidence, et c'est celui que je serais tenté de préférer. Le N°. 556 est assez singulier. C'est un très petit tableau, à peine visible. J'aperçois un jeune guerrier et une jeune fille debout l'un devant l'autre ; le paladin lève une main et un doigt en l'air............ Où est le mot de l'énigme ? Dans le *Livret* fort heureusement. *Un jeune Chevalier croisé*, y est-il dit, *voulant convertir une jeune Sarrasine, lui montre le chemin du ciel.* A la bonne heure : voilà ce que signifie le doigt levé en l'air. Sans le *Livret*, il pouvait être permis de ne s'en pas douter.

Les critiques ont déjà suffisamment reproché à M. Prud'hon, auteur du tableau de *Vénus et Adonis* (N°. 742), ses tons roses, son dessin *de pratique* et sa mignardise. Je me bornerai donc à rappeler qu'il a fait *la Justice et la Vengeance divine poursuivant le Crime* ; il est à désirer qu'il nous donne quelquefois des tableaux conçus et exécutés dans ce style. Je reconnais d'ailleurs, comme tout le monde, que les *véritables* grâces l'ont inspiré quand il a peint, N°. 743, *le portrait de S. M. le Roi de Rome.*

Il faut que la manière de ce peintre ait un grand attrait pour ses élèves. Mademoiselle Mayer, dont j'ai parlé, ne suit guère ses traces avec plus de respect que M. Lordon. L'*Hylas attiré par les Nymphes* (N°. 590), ouvrage de ce dernier artiste, prouve assez ce que j'avance. Il me semble pourtant que M. Lordon est par fois tenté de s'abandon-

ner à son propre talent. Son *Agar renvoyée par Abraham* (N°. 591), se ressent moins de l'esprit d'imitation. La jeune femme est d'un bon style, et le patriarche a sur sa physionomie une douceur qui n'étonne nullement; car, si l'histoire en est crue, ce ne fut pas la seule circonstance de sa vie où il se montra le plus tendre des pères.

Le talent de M. Lordon ne peut que s'accroître, toutes les fois qu'il se permettra ces estimables libertés. « Il ne faut pas se borner à la seule imitation du maître, même le plus digne d'être imité.* » C'est Quintilien qui a prononcé cet axiome, en parlant des écrivains; et dans ses excellens *discours sur la peinture*, Reynolds a eu grand soin de l'appliquer aux artistes.

* *Neque enim solus imitandus, qui maximè imitandus.*

N°. VII.

PEINTURE (FIN).

Puisqu'on ne doit point s'arrêter à des ouvrages qui ne soutiendraient pas la critique, je passerai sous silence M. Landi et sa *Vénus* (n°. 528); pour m'occuper d'un artiste qui soutient incomparablement mieux l'antique honneur des peintres italiens. M. Serangeli a représenté (n°. 843), sur une vaste toile, *Pyrrhus enlevant Polyxène pour la sacrifier sur la tombe d'Achille.* Cette composition réunit bien les principaux personnages qui peuvent augmenter l'intérêt du sujet, mais quelques-uns sont moins heureusement rendus que le Pyrrhus, dont le dessin est d'un très-grand style. Priam a l'air plutôt endormi que tué. Polyxène, qu'Hécube s'efforce d'arracher à leur barbare ennemi, ne paraît point heureusement *jetée*. Le peintre, voulant donner à son coloris toute la vigueur convenable, a fait les carnations un peu trop brunes. On doit remarquer aussi les emprunts évidens que M. Serangeli a faits à deux grands maîtres. Une jeune femme agenouillée, dans le fond, rappelle un peu trop *l'Euridice blessée par un serpent*, que Poussin a placée dans un de ses

plus beaux paysages. Si cette critique paraissait un peu trop rigoureuse, on ne niera pas du moins que deux jeunes et charmantes femmes qui se pressent l'une contre l'autre, sur un plan encore plus éloigné, n'appartiennent à Raphaël. Quoi qu'il en soit, M. Serangeli, formé à l'école française, est un des artistes dont la réputation est le mieux établie; et certes, il y a dans ce tableau un assez grand nombre de belles parties pour le faire considérer comme très-digne de son auteur. Les portraits en pied (n°. 844) de deux dames, par le même peintre, sont d'un bon dessin et d'une couleur fort agréable.

L'*Assomption de la Vierge* (n°. 8), par M. Ansiaux, est une grande composition qui lui fait beaucoup d'honneur. Il y a plusieurs figures gracieuses, surtout celle de la Madeleine; mais, en général, le sujet demandait plus de vigueur dans le dessin et dans le coloris. Tout gai qu'il est, ce n'en est pas moins un sujet religieux. J'ose blâmer, comme déplacée, l'action de la jeune fille qui contemple avec étonnement les fleurs dont le tombeau est rempli. Quelque merveilleux que puisse lui paraître cet événement, la vue d'une femme qui s'élève au ciel sur des nuages, et que des anges entourent, doit occuper, avec bien plus de force, l'attention de cette enfant. A l'exemple d'un grand nombre de peintres célèbres, M. Ansiaux a varié sa composition par un de ces épisodes qui plaisent d'abord, et ne supportent pas ensuite un examen réfléchi.

J'ai dit que madame Mongez était *la seule* de nos dames

artistes qui traitât le genre historique ; je dois me rétracter : M^{lle}. Béfort a exposé (n°. 40) *Thésée et Ariane*, figures de grande proportion. Celle de Thésée prouve que l'artiste a le sentiment de l'antique ; mais elle a beaucoup à faire sous le rapport de la couleur, et même de la correction, pour parcourir avec succès la carrière périlleuse où elle débute.

De la grâce, le talent d'avoir présenté, sous un aspect neuf, un sujet rebattu : voilà ce qu'on remarque dans *le jugement de Pâris* (n°. 65), ouvrage de M. Berthon ; mais on pourrait y désirer plus de chaleur et plus de vérité dans le coloris. *Le portrait de S. A. I. et R. la Princesse Pauline* (n°. 66) peut être loué avec moins de restrictions. Si le ton des chairs paraît un peu faible, l'ensemble est charmant, et les détails sont exécutés avec un soin extrême. Il y a du feu dans le tableau du même artiste (n°. 64), où *le général Rampon fait prêter serment à ses soldats de défendre la redoute de Monte-Lesino* ; mais le site et les costumes présentaient au peintre des difficultés qu'il n'a pas entièrement surmontées.

La scène du tableau où *M. Hubert Goffin reçoit la décoration de la Légion d'honneur* (n. 119), est bien rendue ; et, quand on songe au peu de temps qu'a eu M. Bordier pour peindre cette vaste composition, l'on ne s'appesantit point sur les incorrections qui s'y trouvent en assez grand nombre.

J'ai entendu faire bien des critiques du *Banquet donné au château des Tuileries* ; tableau exposé sous le n°. 175, par M. Casanova ; et, quoique la plupart ne soient que trop justes,

il n'en fallait pas moins un vrai talent pour rendre, dans une si petite proportion, ce sujet immense, auquel l'artiste ne pouvait rien changer.

Je louerai moins qu'on ne l'a déjà fait dans le Journal des Arts, le tableau de M. Coupin de la Couperie : *les amours funestes de Françoise de Rimini* (n°. 227). Gêné, comme je le suis, par le cadre que je me suis prescrit, je ne peux détailler ce sujet, et je me borne à renvoyer les lecteurs à l'*Enfer* du Dante, ou au moins à l'excellente traduction de ce poëme, que M. Artaud a publiée il y a environ deux ans. * Je reconnais volontiers dans l'ouvrage de M. Coupin de la correction et de la grâce ; mais quand on songe aux vers de cet admirable épisode, on trouve les deux amans un peu froids dans le tableau. L'époux de Françoise a bien sur sa figure l'expression d'une jalouse rage, mais tout son corps est dans une immobilité parfaite. Devinerait-on à son attitude qu'il va percer son frère et sa femme d'un seul coup d'épée ?

Le *Ganymède* de M. Granger (n°. 434) est l'ouvrage d'un artiste qui a étudié avec succès la pureté des formes. L'effet général pourrait être plus harmonieux.

* Le même écrivain, parfaitement versé dans la connaissance de la langue italienne, nous a aussi donné une traduction du *Paradis*. Il a formellement promis le *purgatoire* ; de sorte que nous aurons enfin la *divina commedia*, traduite avec exactitude et en entier. Ce qui n'empêchera point la version de l'Enfer, par Rivarol, de continuer à être une infidèle fort aimable.

Il y a de l'action et de la vérité dans l'*Atalante et Hippomène* de M. Grenier (n°. 437), et ces figures sont d'un bon goût de dessin; mais l'expression d'Hippomène a quelque chose de forcé qui tient surtout à son regard.

On ne peut voir *l'arrivée de Jacob en Mésopotamie*, par M. Heim (n°. 469), sans reconnaître que cet artiste a beaucoup étudié les *loges* de Raphaël. La composition de ce tableau a de l'originalité; peut-être même un peu trop, car il est très-peu ordinaire aux peintres de ne montrer que le derrière de la tête d'une figure principale. Le dessin est ferme et correct. Quant à la couleur, si M. Heim n'étudie pas plus la nature dans cette partie, ses ouvrages auront toujours contre eux le premier coup d'œil; et c'en sera peut-être assez pour qu'on ne rende pas à son talent toute la justice qu'il mérite.

Par un malheur assez ordinaire aux peintres qui ont essayé de placer Apollon dans leurs tableaux, la figure de ce dieu, *devenu berger*, n'est pas la plus belle du tableau de M. Lafont (n°. 523). La manière dont son œil s'élève vers le ciel détruit toute la grâce de son visage, et ses formes sont un peu lourdes; du reste, les groupes de bergers et de bergères sont fort agréables; le site est bien choisi, et la couleur a de l'harmonie.

Le tableau de *Thétis*, par M. Lair (n°. 526), est composé avec goût, et les figures sont assez gracieuses; mais on pourrait y désirer plus de correction. Le portrait de grandeur naturelle (n°. 525) prouve que cet artiste peut traiter

avec

avec succès des sujets d'une certaine étendue. Il n'y a nul reproche à faire au dessin, et la couleur a de la vérité.

J'ai entendu dire, j'ai même lu que l'*Arabe pleurant son coursier* (n°. 627), par M. Mauzaisse, donnait les plus heureuses espérances du talent de cet artiste. Sans contester le mérite de ce tableau, je l'envisage sous un autre aspect. Il me semble que le mot d'*espérances* n'est pas ici appliqué à propos. C'est là, selon moi, la production d'un talent tout formé; la couleur est chaude et vigoureuse; les armes, le manteau, sont d'une exécution très-ferme; mais l'Arabe, et même le cheval, semblent annoncer que M. Mauzaisse fait peu d'attention à la noblesse des formes, et que peut-être, dans ses ouvrages futurs, la grâce ne se trouvera pas aussi facilement que l'énergie.

N°. 711, *la fuite de Soliman vaincu*, par M. Peyranne. La figure du sultan a de la fierté; celle de l'enchanteur ne manque pas de noblesse; le jour mystérieux répandu sur le lieu de la scène, contribue à bien exprimer le sujet. Je louerai encore l'artiste d'avoir su trouver dans le poëme immortel du Tasse, un événement qui n'avait peut-être pas encore été traité en peinture. Il me semble que si ce tableau était mieux exposé, il mériterait d'attirer les regards; peut-être aussi s'apercevrait-on davantage que la figure de Soliman est trop fortement ombrée, et qu'elle se détache sur le fond d'une manière qui se rapproche trop des *silhouettes*.

Quelques-uns de nos artistes nous montrent comment on

se place auprès des grands maîtres, MM. Riepenhausen frères ont voulu nous faire voir comment on les *pille*. Le mot est un peu dur; mais qu'on regarde leur *Vierge avec l'enfant Jésus* (n°. 764), et l'on verra si ce n'est pas la copie d'un tableau de Raphaël, généralement connu. Il n'y a pas jusqu'aux petits arbres, jusqu'au fond de paysage qu'ils n'aient jugé de bonne prise. L'excellent, le médiocre, ils se sont accommodés de tout. Puisqu'ils font leurs tableaux en société, que leur coûterait-il d'ajouter à leurs noms la formule : *et compagnie ?*

Passons à un artiste dont les tableaux offrent quelques défauts parmi de vraies beautés. *La prise de Lérida par l'armée de Catalogne sous les ordres du maréchal duc d'Albuféra* (n°. 800) ne peut qu'assurer la réputation de M. Rœhn. Il y a dans ce sujet, composé d'un très-grand nombre de figures, de l'action, une grande vérité. On peut désirer, dans les tableaux de cet artiste, plus d'élégance dans le dessin; mais ses compositions ont le mérite d'attacher les spectateurs. Cet éloge doit surtout s'appliquer au n°. 803, qui a pour titre : *Réception de drapeaux à Millesimo.* La figure de S. M. l'Empereur est surtout excellente pour la pensée et pour l'exécution.

En ne peignant que des tableaux de petite proportion, M. Vafflard paraît persuadé que, par le choix de ses sujets, il peut exciter l'intérêt des spectateurs; et ses prétentions ne semblent point exagérées. Sous le n°. 909, il a exposé *un*

jeune homme lisant sur une tombe : « *Sta viator, heroem calcas.* »

Arrête, voyageur, tu foules un héros. *

Le n°. 911 a pour titre : *l'Infortunée.* C'est la représentation très-pathétique d'une jeune fille qui lève au ciel ses yeux pleins de larmes. Ses vêtemens annoncent l'extrême indigence, et elle est, au milieu de la nuit, sur le parapet d'un pont..... Sous le n°. 910 (*les pauvres petits*), deux ramoneurs à qui un aubergiste a refusé l'hospitalité, un soir d'hiver, sont morts de froid pendant la nuit, devant la porte. Ils se tiennent encore étroitement embrassés. Au mérite des pensées, les tableaux de M. Vafflard joignent celui d'un dessin correct. Le seul reproche qu'on peut lui faire, c'est qu'il paraît affectionner les tons bleuâtres qui donnent quelquefois à ses ouvrages de la ressemblance avec des camayeux.

On a dit depuis long-temps que M. Carle Vernet soutenait dignement la gloire de son nom; on ajoute maintenant que son fils, M. Horace Vernet, ne dégénère point : et rien n'est mieux fondé que ces éloges. Sans rechercher si le fils, dessinant les chevaux avec moins de finesse que son père, ne compense pas cette infériorité par une couleur plus vive, je me contenterai d'observer que M. Carle Vernet, dans ses ta-

* *Suum cuique.* Cette traduction est toute littérale ; mais, comme elle forme un vers alexandrin, je déclare qu'elle se trouve dans le livret, et qu'ainsi ce vers appartient à M. Vafflard.

bleaux ou dessins (de 946 à 950), est toujours digne de lui, surtout dans *la chasse de S. M. l'Empereur* (n°. 947); et que, dans *la prise du camp retranché de Glatz, en Silésie* (n°. 951), M. Horace Vernet semble s'être plu à multiplier les difficultés, pour prouver qu'il savait les vaincre. L'action se passe la nuit. Il y a dans le tableau la lumière de la lune, celle qui provient de la redoute, toute couverte de feux; enfin, celle que produit sur le premier plan l'éclat d'un obus; et toutefois, le peintre a su mettre de l'harmonie dans les diverses parties de son tableau, d'ailleurs fort bien dessiné. Il en est peu au salon qui puissent donner d'un jeune artiste de plus grandes espérances.

D'autres encore font preuve de talens héréditaires: M. Pajou a peint, dans un grand tableau, *le trait de clémence de S. M. l'Empereur et Roi envers M. de Saint-Simon.* L'ordonnance en est belle, et plusieurs figures ont beaucoup d'expression. Le portrait du général de division Montrichard (n°. 1316), par M. Lagrenée, offre des figures bien dessinées, du mouvement, et de très-beaux chevaux.

Deux petits tableaux de M. Peyron (n°ˢ. 713 et 714), représentent *l'école de Pythagore* et *l'entretien de Démocrite avec Hippocrate.* Ce sont de très-bonnes compositions historiques, bien dessinées, et qui, exécutées dans une plus grande proportion, pourraient se placer à côté de la *mort de Socrate*, du même peintre.

Parvenu aux tableaux de paysages, je suis forcé d'indi-

quer seulement les principaux d'entr'eux. Commençons par des *vues* très-pittoresques prises en Italie, par M. Bagetti (du n°. 24 au n°. 30), et par les six bons paysages de M. Bertin (de 68 à 73), dont le plus considérable représente *l'arrivée de S. M. l'Empereur à Ettlingen*. M. Bidauld (de 80 à 89) a retracé avec cette couleur suave, ce beau fini qu'on lui connaît, des *vues d'Italie*, *d'Ermenonville*, *de la fontaine de Vaucluse*, etc. Parmi les tableaux de M. C. Bourgeois (de 131 à 137), est une *vue du château d'Aschaffembourg*. M. Debret y a uni son talent à celui de cet habile paysagiste, et a peint les figures. J'ai déjà parlé de MM. Demarne et César Vanloo. M. Thévenin, dont le nom rappelle son immense *tableau du Mont-Saint-Bernard*, n'a point exposé cette année d'ouvrage aussi important ; mais sa *vue de l'ancien couvent de Traînel*, devenu aujourd'hui une filature (n°. 888), fait beaucoup d'honneur à l'artiste qui a su tirer parti d'un site assez ingrat. Deux portraits de lui se font également distinguer. L'un est celui de M. Monsigny (889), auteur de la musique de *Félix*, et d'autres productions charmantes qui braveront toujours les caprices de la mode ; l'autre portrait représente l'acteur Caillot (n°. 890), cher aux anciens amateurs de cet Opéra-Comique, dont M. Monsigny est un des créateurs. Ces deux portraits doivent être placés au théâtre Feydeau.

Il faut bien, quand il s'agit de portraits, en revenir encore à M. Gros. De tous ceux qu'il a exposés, celui de ma-

dame la comtesse de la Salle (n°. 448) , paraît principalement réunir les suffrages par la beauté du coloris, et l'expression de douleur que l'artiste a donnée à la figure de cette dame. Elle contemple le buste de son époux, mort au champ d'honneur (et dont M. Gros avait fait aussi un excellent portrait), tandis que sa jeune fille cherche à l'éloigner doucement d'un lieu où ses regrets deviennent plus amers. Le portrait équestre d'un officier de chasseurs à cheval, par M. Géricault (n°. 415), a maintenant subi tous les examens qui pouvaient le classer à son rang. Il est reconnu que l'harmonie générale et l'exécution hardie de ce tableau nous donnent la certitude d'avoir pour les portraits équestres un bon peintre de plus.

M. Topfer de Genève sait choisir aux environs de sa ville des sites pittoresques, les bien rendre, et les orner de figures très-jolies. Les talens de cet artiste, qui expose, je crois, pour la première fois (de 896 à 900), sont une véritable acquisition pour les arts, ainsi que ceux de M. Berre d'Anvers. Ce dernier (de 54 à 59) ne peint que des animaux, mais il les dessine bien, et leur donne une couleur à la fois vraie et vigoureuse. M. Kobell d'Amsterdam (n°. 517, 518, 519), pourrait passer, si l'on ne craignait de commettre un anachronisme, pour un très-bon élève de Paul Potter. M. Ommeganck (n°. 688 et 689) a, pour ainsi dire, surpris par la perfection de son talent pour peindre les moutons, ceux qui avaient en lui le plus de confiance.

Les *Marches* et les *Chasses* de M. Swebach sont toujours des morceaux très-précieux ; mais il semble que cet artiste fait maintenant ses figures dans de bien petites proportions. Les paysages de MM. Teerlink (n°. 886), Vogrenand (969 et 970), et Letellier (n°. 585), sont au nombre des plus remarquables. Celui de M. Letellier est orné de deux figures par M. Girodet.

Je ne veux point quitter les tableaux à l'huile sans *indiquer* du moins encore les suivans.

La *mort d'Adonis* (n°. 112), figure bien dessinée et d'une couleur agréable, par M. Boisselier aîné, mort à Rome. Deux tableaux de M. Dunant (n°s. 343 et 344), et surtout son *petit Chaperon rouge*. La jolie figure de ce jeune infortuné touche tous les *érudits* qui connaissent sa tragique histoire ; et les amis des arts trouvent le tableau fort spirituellement composé. L'*armistice de Znaïm* (n°. 349) de M. Ch. Dussaulchoy, dans lequel on regrette que l'exécution ne réponde pas parfaitement à la conception première, qui est très-bonne. Des *Marines* de M. Hue (de 485 à 489) ; la *Reddition de Mantoue*, par M. Lecomte (n°. 546), où le site et les figures sont également à remarquer. Trois petits tableaux de M. Leprince (565, 566 et 567), dont le dernier représente *Turenne à l'âge de 10 ans, passant une nuit d'hiver sur l'affût d'un canon*. *Le petit Chevrier* (n°. 650), par M. Miller. La transparence de la couleur donne un prix réel à cet ouvrage. Le *passage de l'armée de réserve près du fort de*

Bard, par M. Mongin (659); tableau qui tient une place distinguée parmi ceux qui ont été commandés pour le grand Trianon. Deux petits tableaux de M. Olagnon (n°⁸. 686 et 687); ils promettent que cet artiste peut être bientôt compté parmi nos bons peintres de genre. Une *vue du lac Albano* (n°. 960), par M. Verstappen. C'est un des plus beaux paysages du Salon; et les *vues* de M. Turpin de Crissé (905, 906, 907), ont droit aux mêmes distinctions. M. Watelet prend aussi rang parmi les bons paysagistes par ses tableaux (974, 975, 976), mais ses figures laissent beaucoup à désirer. Une *Erigone*, par M. Lesage (n°. 575), est gracieuse et d'un bon goût de dessin, mais les draperies sont mal exécutées.

Je répare un oubli envers madame Lemire : son tableau de *madame de la Vallière donnant des leçons de piété à sa fille* (1333), est assez gracieux, pour que j'eusse dû en parler à l'article des *femmes artistes*. J'en dis autant de *Gabrielle de Vergi* (n°. 1790), par M¹¹ᵉ. Rosalie Caron, en remarquant toutefois que le dessin de ce dernier tableau n'est pas correct.

Aux noms de MM. Isabey et Augustin, quand on joint dans la miniature ceux de MM. Aubry, Saint, Hollier, Muneret, Jean Guérin, Quaglia, Sicardi, et de quelques autres, on peut avancer, sans crainte d'être contredit, que le genre aimable est aujourd'hui aussi florissant que jamais.

Les vignettes que M. Alex. Desenne a faites pour divers

livres récemment imprimés (n°. 303), sont exécutées avec d'esprit. M. Duvivier a, comme dessinateur, une réputation solidement établie. On distinguera cette année son *aquarelle* (n°. 363). C'est une composition du genre historique, et dont on ferait un bon tableau. Le sujet est *Hector pleuré par sa famille*. M. Fragonard compose toujours avec goût, et toujours aussi son dessin est fort correct. Sa *scène d'Automne* (386) est un très-beau dessin ; mais dans les n°s. 387 et 388, cet habile artiste paraît avoir voulu lutter contre le coloris des véritables tableaux. Il en est résulté des ouvrages mixtes, auxquels je ne serais pas surpris qu'on préférât les dessins d'une seule couleur.

Les *vues* d'intérieur d'appartement de MM. François-Jean et Auguste Garnerey (de 402 à 408), ont tout le fini, toute l'exactitude de ce genre, par malheur toujours un peu froid. On ne peut faire ce reproche à celui que M. Melling traite avec une supériorité incontestable. Ses *vues* (de 632 à 637) embrassent une vaste étendue de pays, où la perspective aërienne est aussi bien observée que la perspective linéaire. Ces aquarelles sont de véritables tableaux.

Si M. Casimir Karpf ne terminait pas tant ses dessins, peut-être y gagneraient-ils. Quoi qu'il en soit, ceux qu'il a exposés (de 509 à 514) sont remarquables par une extrême correction. Le plus grand de tous, *Bélisaire désaltéré par son guide*, est un morceau plein de grâce, et dont les expressions sont fort justes.

Les vues *des palais des rois maures*, à Grenade, par M. Vauzelle (935, 936 et 937), sont précieuses, d'abord par les objets représentés, ensuite parce que l'artiste y a placé de fort jolies figures.

Les *Oiseaux* peints à gouache, par M. Auguste (n°. 16), sont de la plus grande vérité et d'un très-beau fini; mais l'ouvrage le plus curieux en ce genre, c'est *le manoura-magnificat* peint sur vélin (n°. 516), par madame Knip. Cet oiseau, qui ne se trouve que dans la 5e. partie du globe, à la Nouvelle-Hollande, près du port Jackson, étale sa queue comme nos paons, et alors elle offre la plus exacte ressemblance avec une lyre. C'est ainsi que Mme. Knip l'a peint. L'exécution est parfaite.

SCULPTURE.

N°. VIII.

SCULPTURE.

Les principes qui dirigent la Sculpture étant absolument les mêmes que ceux par lesquels la Peinture s'élève au sublime, il était naturel que ces deux Arts dussent fleurir et dégénérer ensemble. Aussi, dans le siècle dernier, lorsque la Peinture prit en France une route si propre à l'égarer, les erreurs où la Sculpture tomba furent-elles aussi déplorables que les siennes. Ce fut alors qu'on demanda à cet Art, essentiellement pur et austère, des beautés prétendues qu'il avait dédaignées à toutes les époques de sa gloire, chez les nations anciennes ou modernes. La régénération de l'école s'étendit heureusement jusqu'à lui : on ne vit plus les statuaires faire voltiger en l'air la pierre ou le marbre, pour représenter, d'une manière toujours imparfaite, les effets du vent sur les cheveux, la barbe, ou les draperies des figures ; les bas-reliefs ne furent plus composés dans l'intention d'en faire des espèces de tableaux. Ce mauvais goût dont, malgré des talens réels, le Bernin avait infecté l'Italie, fut enfin condamné comme il méritait de l'être.

Tout porte à espérer que, de long-temps, il n'exercera

parmi nous sa pernicieuse influence. Le dernier concours pour les grands prix de sculpture offrait des preuves remarquables que les élèves en général cherchent, avant tout, la simplicité de la composition, la noblesse et la pureté des formes : véritable but de leur art. L'exposition actuelle, à un très-petit nombre d'exceptions près, annonce que les maîtres sont pénétrés des mêmes principes.

Les statues en marbre ou en plâtre se divisent, comme aux expositions des années précédentes, en figures de dieux ou de héros de l'antiquité, et en personnages modernes.

Grâce à la munificence du Gouvernement, les ouvrages de cette dernière espèce sont assez nombreux. C'est par eux que je commencerai.

Dès le premier coup-d'œil, je suis arrêté par l'examen d'une question souvent agitée, et non encore résolue. Quelques statuaires, chargés de faire passer à la postérité les traits de plusieurs Français illustrés dans la carrière des armes, n'ont pas cru devoir les dépouiller des vêtemens indicatifs de leur pays natal, de leur profession, et de l'époque où nous vivons ; d'autres, sacrifiant toute considération résultant des convenances, à la pensée de faire preuve de talens dans l'exécution du nu, nous les ont montrés tels à peu près que des athlètes victorieux aux Jeux olympiques. Les avantages et les inconvéniens de ces deux procédés, ne peuvent, on le sent bien, être discutés dans un article tel que celui-ci. Une dissertation en forme ne serait pas

trop étendue pour peser des opinions si complètement opposées, et qui peut-être ne se rapprocheront jamais, précisément parce que, de l'un comme de l'autre côté, n'envisageant la discussion que sous un seul aspect, on s'appuie sur des raisons sans réplique. Je crois cependant pouvoir avancer que si, en considération de l'art, on veut adopter quelquefois pour ces figures le style héroïque, c'est-à-dire, la nudité complète, ce ne doit pas être du moins pour celles qu'on destine à orner des monumens publics. Je tiens d'autant plus à cette opinion qu'elle paraît avoir été adoptée par les artistes, et peut-être aussi par ceux qui emploient leurs talens. Le frère d'un de nos plus habiles peintres, M. Taunay, a donné le costume moderne au modèle d'une *belle statue du général La Salle* (n°. 1144), dont le marbre, de double proportion, doit être placé sur le pont de la Concorde. On peut citer encore, comme étant exécutées de même, et ayant également droit à des éloges, les *statues du général Wallongne* (n°. 1019), par M. Bridan, et celle du *général Cervoni* (n°. 1033), par M. Chinard, de Lyon. Les mauvais résultats qu'a eus le système opposé dans une statue exposée d'abord, puis aujourd'hui *cachée* dans une de nos places publiques *, ont probablement fait adopter ce parti.

Un autre inconvénient des nudités, c'est que le nom du personnage devient une véritable énigme. Par exemple, voici,

* La place des Victoires.

sous le n°. 1043, une statue fort bien travaillée, ouvrage de feu Barthélemi Corneille. Ce jeune homme tout nu, qui vient de recevoir un coup mortel, est-il un des guerriers d'Agamemnon, un défenseur de Troie, un demi-dieu, un héros romain? Non : le livret nous apprend que c'est *l'adjudant-commandant Dalton, tué au passage du Mincio.* On doit avouer que cette indication était indispensable. L'artiste a aussi exécuté de la même manière, sous le n°. 1044, *la statue d'un général.*

M. Milhomme paraît avoir voulu composer, jusqu'à un certain point, avec ceux que frappent, en ces sortes d'ouvrages, les inconvéniens du style héroïque. Son *général Hoche* (n°. 1124), est assis sur un siége antique. Il a la tête couverte d'un casque, des brodequins aux pieds, et le corps, en très-grande partie, couvert d'une draperie. Deux bas-reliefs représentent le Rhin et la Moselle pleurant sa mort prématurée. L'artiste ne s'est nullement fié à cet accessoire pour faire connaître son héros; il a de plus écrit en toutes lettres, non-seulement le nom des deux fleuves; mais encore celui de Hoche au pied de la statue. Au reste ce monument, presque colossal, est d'un excellent style et d'une très-belle exécution.

Il serait assez inutile d'avertir que la statue de feu S. Exc. le Ministre des cultes Portalis, n'a pas été exécutée dans le style héroïque par M. de Seine. L'artiste a peut-être même porté trop loin le fini des détails dans l'imitation des broderies, etc., ce qui fatigue un peu l'œil. La tête est bien modelée,

mais

mais elle offre des formes un peu maigres. Dans ces sortes d'imitations, l'extrême ressemblance, on le sait, n'est point de rigueur, et un habile sculpteur sait toujours bien donner à un portrait ce *grandiose* que son art, borné dans ses moyens d'exécution, ne doit jamais perdre de vue. Ces observations peuvent s'appliquer à la statue en marbre du feu sénateur Tronchet, par M. Roland (n°. 1140).

M. Houdon est accoutumé à bien reproduire en marbre les traits de Voltaire. La nouvelle *statue* de cet homme illustre, qu'il a exposée sous le n°. 1090, offre ce même genre de mérite ; mais la figure étant debout, et l'artiste ayant cru que la maigreur du corps de celui qu'il a représenté devait se faire sentir, même sous une ample draperie, cette statue paraît un peu longue. Ce défaut se retrouve (et ici sans pouvoir être excusé) dans une *statue du général Joubert*, toutefois sans numéro, que le livret attribue à M. Houdon, sous le n°. 1089.

Il est beau, sans doute, de pouvoir dire, comme le grand Corneille,

Je ne dois qu'à moi seul toute ma renommée ;

Mais on doit avouer aussi que, pour un artiste, c'est un avantage réel que de porter un nom déja connu, et qui inspire au public de l'attention, et même de la bienveillance. Cet avantage est maintenant celui de M. Charles Dupaty, qui ne débute pas à l'exposition avec moins de trois statues, dont deux en marbre, et trois bustes.

L'une de ces statues est celle du *général Leclerc* (n°. 1066); elle est nue et correctement dessinée; la tête surtout est d'un beau caractère.

La seconde (n. 1068) représente *Ajax, fils d'Oilée, bravant les Dieux.* Le premier mérite de cette statue, c'est que, dès le premier coup-d'œil, on saisit bien l'intention du sculpteur. Les amis des Arts sont, à la vérité, guidés à reconnaître Ajax par la ressemblance de sa tête avec le beau fragment antique auquel on donne vulgairement le nom d'*Ajax*; mais l'attitude du personnage ne le désigne pas moins : sa jambe droite pose sur un rocher; et, levant à la fois la tête et le bras vers le ciel, d'un air menaçant, il semble prononcer réellement ces paroles impies : « J'en échapperai malgré les Dieux. » M. Dupaty a cherché à joindre, dans son dessin, l'étude de la nature à celle de l'antiquité; de sorte que cet Ajax se rapproche plus, sous ce rapport, du *gladiateur*, que de toute autre statue célèbre. M. Mansion a traité le même sujet (n. 1108). Il paraît avoir songé à reproduire ces formes idéales que notre imagination accorde volontiers aux prétendus héros de ces temps à demi-barbares, appelés *temps héroïques*; mais l'attitude de sa figure a une froideur que la comparaison avec celle de l'autre Ajax rend encore plus sensible.

Les vers admirables par lesquels Lucrèce débute dans son poëme *de la Nature des choses*, ont inspiré à M. Dupaty l'idée de sa troisième statue: *Vénus animant l'univers* (n°. 1067). La

déesse de la beauté, debout, et, selon son usage, parée de ses seuls charmes, approche un flambeau du globe céleste, emblême de l'univers.

M. Dupaty n'a point voulu qu'on l'accusât d'avoir copié la *Vénus de Médicis*. Si l'on songe à quelque statue antique de cette déesse, en regardant son ouvrage, c'est à cette *Vénus* dite *du Capitole*, que l'on voit dans la *salle des Fleuves* du Musée Napoléon. Cependant, l'artiste a su conserver un caractère d'originalité, même en s'exposant à des comparaisons si redoutables. Quoique les opinions puissent être partagées pour savoir jusqu'à quel point cette statue répond à l'idée qu'on se forme de la beauté par excellence, il sera toujours impossible de ne pas la considérer comme la production d'un talent très-distingué.

Le *Narcisse* de M. Beauvallet (n°. 1003) a des grâces, ainsi que sa *Pomone* (n°. 1002); mais cette dernière statue paraît d'une proportion un peu longue.

Outre de beaux bustes, et une statue couchée de *S. M. le Roi de Rome* (n°. 1009), M. Bosio a exposé un *amour lançant des traits*, dont l'attitude est fort agréable et fort animée.

Grand nombre de raisons s'opposent à ce que la sculpture soit souvent pratiquée par des femmes. Les ouvrages de mademoiselle Julie Charpentier n'en méritent que plus d'attirer l'attention. Son plâtre représentant *le Roi de Rome*, offre ces

délicatesses qui caractérisent l'enfance, et que de très-grands artistes n'ont pas toujours saisies. *

Le livret annonce deux statues de M. Lemot. Je n'ai vu qu'une *Hébé versant le nectar à Jupiter transformé en aigle* (n°. 1100). C'est un groupe plein de correction et de grâce ; mais il est d'une proportion très-petite, et on ne peut s'empêcher de regretter qu'un artiste tel que M. Lemot n'ait pas fourni à l'exposition quelque morceau plus considérable.

M. Rutxhiel, dont le nom ni les ouvrages ne sont indiqués dans le livret, n'en a pas moins exposé des bustes d'un excellent travail, et un groupe en marbre de *Zéphir enlevant Flore*. Des formes charmantes, du mouvement, de la grâce, rendent ce morceau un des ouvrages les plus remarquables de l'exposition. En souscrivant très-volontiers à tous les éloges qu'on lui donne, je remarquerai cependant qu'il y a, dans la manière dont les cheveux de Zéphir sont élevés sur son front, et symétriquement ornés de fleurs, quelque chose qui tient de l'afféterie, et qui s'écarte de ce goût pur dont l'artiste a fait preuve dans tout le reste de l'ouvrage.

* Témoin Michel-Ange, et la plupart des sculpteurs antiques. Il faut bien dire *la plupart*, car, si on disait *tous*, comme on en serait d'abord tenté, *l'enfant jouant avec une oie* qu'on voit au Musée Napoléon, suffirait seul pour démontrer l'injustice de cette assertion ; et puis, tant de chefs-d'œuvre de la sculpture antique sont perdus, qu'il y aurait de la témérité à prononcer qu'elle a été moins parfaite dans telle partie que dans telle autre, uniquement parce qu'il nous le semble ainsi, d'après les morceaux parvenus jusqu'à nous.

L'*Homère* de M. Roland (n°. 1139), a, dans la pose, quelque chose de noble et d'inspiré. L'artiste a aussi tiré un très-bon parti de la superbe tête antique, généralement considérée comme le portrait du père de la poésie. Quant au corps, les formes en paraissent quelquefois appauvries. C'est bien ainsi, sans doute, qu'un vieillard doit être représenté : mais ici peut-être la vérité de l'imitation devait être sacrifiée à la pensée d'affranchir un tel personnage de tout ce qui tient à l'imperfection et à la faiblesse de la nature humaine.

C'était une des erreurs adoptées par les artistes du dernier siècle, que la coutume de présenter des personnes vivantes avec des attributs de divinités antiques. Ou l'artiste s'élevait jusqu'à l'idéal, et alors il n'y avait plus de ressemblance, ou il conservait les formes individuelles. On peut juger de l'effet mesquin qu'il produisait en prenant ce dernier parti, par un *portrait d'enfant sous l'emblême d'un amour*, exécuté sous le n°. 1084, par M. Germain.

Quand les productions des Arts sont si nombreuses, il est réellement impossible de n'en point passer un grand nombre sous silence, à moins de ne donner que de simples catalogues, au lieu d'opinions motivées. Me voici à la fin de l'article *Sculpture*, et je n'ai point encore parlé de plusieurs ouvrages qui auraient mérité d'être examinés avec quelques détails. De ce nombre sont un *Hyacinthe blessé*, par M. Callamard (n°. 1024) ; statue où la pureté des formes et la justesse de l'expression sont portées à un très-haut degré ;

deux beaux bustes en marbre de Gresset et de l'acteur Baron (n°˙. 1079 et 1080), par M. Fortin, et appartenant à la Comédie-Française; un *Philoctète* de M. Gois (n°. 1086) ; *Minerve protégeant l'enfance de S. M. le Roi de Rome* (n°. 1134), bas-relief d'un bon style et d'une composition agréable, par M. Romagnesi, etc. Quant aux bustes, outre ceux que j'ai déjà indiqués, l'exposition en offre un grand nombre qui, pour la plupart, sont d'un bon dessin et d'une belle exécution. Ce genre paraît très-encouragé, et mérite de l'être. A toute autre époque, les personnes constituées en dignité, les hommes célèbres, et les gens riches, auraient eu peine à trouver un aussi grand nombre de sculpteurs capables de transmettre leurs traits aux générations futures.

ARCHITECTURE

ET

GRAVURE.

N°. IX.

ARCHITECTURE ET GRAVURE.

Les architectes paraissent avoir senti que le Salon n'est pas le lieu de leur triomphe, et qu'ils courent le risque de n'y être pas remarqués. Quoique Paris en possède un grand nombre de très-habiles, huit seulement d'entr'eux ont exposé. Les artistes examinent les *grands prix d'architecture* de MM. Vaudoyer et Baltard, ouvrage utile aux élèves, et dont le succès est depuis long-temps assuré; et les curieux épuisent leur admiration devant un *modèle en relief du palais de Justice* (n°. 1185), par M. Giroux.

Les gravures étant, pour la plupart, déjà connues, je m'arrêterai peu à cette partie de l'exposition. M. Andrieu a un cadre de médailles (n°. 1200); M. Godeffroi une épreuve à l'eau forte de la *bataille d'Austerlitz*, d'après M. Gérard (n°. 1233). MM. Auguste Desnoyers, Bovinet, Claessens, Anselin, Chatillon, Charpentier, Debucourt, Laurent,

Malbeste, Ponce, Massard, Tardieu, etc., prouvent de nouveau, par leurs ouvrages, l'état florissant de cet art parmi nous, et soutiennent dignement leur réputation.

La *Transfiguration* de M. Raphaël Morghen est exposée sous le n°. 1258. Quelle que soit la célébrité de cet artiste, il m'est impossible d'admettre qu'il ait rendu parfaitement la pureté des formes, le caractère des têtes, et l'effet général du chef-d'œuvre de Raphaël. Quatre sujets allégoriques, *l'Accord*, *le Caprice*, *l'Epreuve* et *la Rupture*, par M. Ulmer, m'ont rappelé le succès qu'avait eu cette jolie allégorie, exécutée avec un vrai talent par ce jeune artiste, d'après les dessins de M. Wicar.

M^{me}. Giacomelli terminera dignement cette longue nomenclature d'artistes, plus ou moins recommandables. Sous le n°. 1352, elle a exposé une suite de cent gravures ou dessins, dont les trois poëmes du Dante lui ont fourni les sujets. Pour exécuter un si grand nombre de compositions, elle a choisi la manière la plus expéditive, mais non la moins expressive de toutes, celle de M. Flaxmann, sculpteur anglais. Elle consiste à rendre les sujets par un petit nombre de figures au trait. Plusieurs peintres, même célèbres, n'ont pas dédaigné d'emprunter à M. Flaxmann, les intentions de quelques-unes de ses figures. Je ne serais nullement surpris que M^{me}. Giacomelli obtînt le même honneur; car elle s'est pénétrée, et de la manière originale de M. Flaxmann, et du génie extraordinaire du Dante.

Ces examens ont dû prouver aux lecteurs que la France possède aujourd'hui un grand nombre de talens dans tous les genres ; mais, pour exprimer ma pensée toute entière, je crains que la tendance à multiplier le nombre des artistes ne finisse par avoir pour l'art de fâcheuses conséquences. Le jury a, dit-on, refusé environ 400 tableaux ; comment étaient-ils donc, puisqu'ils valaient moins que tels et tels qu'il serait trop facile d'indiquer !

Contraste insuffisant

NF Z 43-120-14

www.ingramcontent.com/pod-product-compliance
Lightning Source LLC
Chambersburg PA
CBHW071405220526
45469CB00004B/1174